07

Now, The Korean Artists 공구

Gong-Goo

500部 限定

第 號

JAEWON

Now, The Korean Artists 07

Gong-Goo 공구

Original name Choong-Seop Kim

JAEWON Publishing Co.
497-5, Jinheung-ro, Jongno-gu, Seoul, 03007, Korea
TEL +82.2.395.1266 FAX +82.2.396.1412
EMAIL jwpublish@naver.com

등록번호 제10-428호
등록일자 1990년 10월 24일

First Published November 2023
© 2023 by JAEWON Publishing Co. All Rights Reserved

Publisher & Project Director Duck-hum Park

Printed by Top process co., Ltd

ISBN 978-89-5575-201-4 04600
세 트 978-89-5575-174-1

Archetype & Plunder

원형과 약탈

'파생실(Hyperreal)'에 의해 약탈당한
세계에서 '원형(Archetype)'

백 기 영
서울시립미술관 북서울 운영부장

이 세계는 어디에서부터 와서 어디로 가는 것일까? 이 종교적이고 본질적인 질문은 예술가에게 도 오래된 것이다. 공구는 오랜 시간을 간직하고 있는 공간을 기록하거나 디지털 이미지를 변형한 사진 콜라주 작업을 바탕으로 이 질문에 다가간다. 그의 〈원형(Archetype)〉(2013) 연작을 보자. 어떤 사진에는 형광 빛이 흘러나오는 문으로 올라가는 계단이 있고, 또 다른 사진에는 사찰의 굳게 닫힌 문 사이로 한 줄기 빛이 흘러나오는 풍경이 있다. 신전에 있는 동물 석상, 석가모니의 형상이 그려진 돌, 희생 제물로 바쳐지기를 기다리는 송아지의 이미지 같은 것도 있다. 사진 속 시간은 세속에 물들지 않기를 고집하다가 아무도 접속하지 않아 방치된 게임의 가상공간처럼 멈춰 있었다. 태고의 시간과 마주하는 듯한 이 사진은 세계가 어디에서부터 왔는지, 그리고 세계란 무엇으로 구성되었는지를 묻는 아르케(Arche)[1]적 원형 탐구의 산물 같다.

사진 속 이미지는 어둡고 음습하여 긴장감을 유발한다. 구약성서에서 모세가 시내 산에서 불타고 있는 가시 떨기나무를 마주하였을 때 그랬을까? '네가 서 있는 땅이 숭고한 곳이니 신발을 벗으라.'는 절대자의 음성이 들리는 것 같다. 이미지를 바라보는 내 마음이 만들어 낸 환청 같은 것이다. 이 이미지는 또, 깊은 산 속에 자리 잡은 은둔자의 집이거나 신령한 신들이 사는 무당의 신전처럼도 보인다. 공구가 원형 연구를 통해서 우리 문화를 지탱하고 있는 정체성을 복원하고자 하는 것일까? 아니다. 그보다는 인간 심층 무의식 안에 잡은 '집단적 기억(Collective memory)'이 세대에 걸쳐서 지속적으로 어떻게 유전되는 지를 밝혀내는 것에 가깝다. 공구는 자신의 논문에서 카를 구스타프 융(Carl Gustav Jung)과 발터 벤야민(Walter Benjamin)의 아우라의 몰락을 동양 종교의 내향적 관점에서 주목한 바 있다.[2] 그는 융이 말한 것처럼, 유일성과 원본성에서 벗어나 인간이 가질 수 있는 모든 핵심은 인간의 내부에 존재한다고 말한다.

1 고대 그리스어로(=헬라어, 헬라스어)로 '처음', '시초'를 의미한다. 고대 그리스의 철학자들은 아르케란 무엇인가에 대해서 답하기 위해 노력했다. 탈레스는 이 세상의 기원을 '물'이라고 말했다.

2 김충섭(공구), 윤준성, 「칼 융의 원형이론과 아우라 몰락-동양문화 원형의 내향적 관점」, 숭실대학교, 예술과 미디어, 2013. 21쪽.

융은 신화와 종교사에 관한 연구를 인간의 무의식과 심리학적인 측면에서 보았는데 특히, 전형적인 형태와 이미지가 시간과 공간을 가로질러 되풀이되어 나타나는 현상을 관찰했다. 자신에게 심리 상담을 받는 환자들의 꿈 혹은 환상, 환각에 상호 동일한 요소가 존재함을 확인하고 이를 '원초적인 이미지(Urbild)', '집단 무의식의 기조', 본능과 무의식이 결합 된 '원형(Archetype)'이라는 개념으로 발전시켰다.[3] 그의 연구에 의하면, 원형 자체는 가정에 의해서 생겨난 모델로서 지각될 수 없고 집단 무의식 속에 잠재 태로만 존재한다. 때문에 '원형'은 매우 가변적이고 일시적인 현상으로 나타나는 '아우라(Aura)'처럼 작동한다.

공구의 또 다른 시리즈 〈약탈(plunder)(2013-2018)〉은 원형적 이미지가 얼마나 허구적이고 가변적인지를 보여준다. 이 사진들도 이전의 디지털 사진 작업과 마찬가지로 생경한 사물과 풍경을 그렸으며, 초현실주의적이다. 전작과 크게 달라진 부분이 있다면, 이 형상이 우리가 일상에서 쉽게 만나는 '집적된 박스들(Stack boxes)'의 이미지를 모아 만든 형상이라는 것이다. 사진을 가까이 다가가 보거나 자세히 이미지를 확대해서 보지 않는다면, 이 사실을 모르고 지나칠 수도 있다. 박스들은 인간 피부의 각질처럼 이미지의 형체를 둘러싸고 있지만, 언제든지 표면으로부터 떨어져 나와 티끌 같이 사라질 운명에 처해 있다.

작품들을 하나씩 살펴보면, 크게 서구제국주의 문화 침탈로 인한 상실감을 다룬 작품과 서구자본주의에 대한 비판적 시각을 담은 작품으로 나눌 수 있다. 먼저 서구제국주의 문화 침탈로 서구화된 세계를 다룬 작품은 〈원형 시리즈〉에서처럼 역사적인 상징들이 등장한다. 이에 대표적으로 금강역사상이 좌우로 지키고 있는 석조 구조물 〈탑(tower)〉과 다음으로 고종황제가 입었던 제복의 이미지를 그린 〈근대(modern)〉를 들 수 있다, 황제의 제복은 옷의 형식을 갖추고 있지만, 신체가 사라진 겉껍데기로 우리 근대가 가지는 공허감을 드러낸다. 또 다른 사진은 풍경처럼 보이는데, 볏짚 블록을 비게 구조물로 둘러싼 〈아름다움(Beauty)〉에는 그리스어 활자가 쓰여 있다. 석조 구조물 사이로 베니스의 해안 풍경처럼 보이는 〈서구화된 조선(The Western Chosen)〉은 제국주의 열강의 침탈로 위기에 처한 우리 근대와 전통을 말하고 있음을 알 수 있다. 사진의 언어는 매우 상징적이고 때로는 추상화되어 있다. 다음의 작품에는 더 많은 상징이 나타난다. 태양신 헬리오스(Helios)를 그린 〈희생(offering)〉과 바다에서 선원들을 유혹하는 스타벅스의 싸이렌 여신을 그린 〈유혹(temptation)〉, 하늘에 떠있는 마스크를 향한 〈숭배(worship)〉와 컨테이너 박스 안에서 제자들과 자본주의 향락적 최후의 만찬을 즐기고 있는 예수를 그린 〈꿈에서 보는 듯한(phantasmagoric)〉은 융이 동양 종교의 내면에서 찾고자 했던 것, 외향적 서구 문명에 대한 작가의 비판의식을 함께 읽을 수 있다.

3 송태현, 「카를 구스타프 융의 원형개념」, 인문콘텐츠 제6호, 선학사, 2006, 27쪽.

공구는 오늘날 우리가 살고 있는 세계는 실체를 알 수 없는 허상으로 둘러싸여 있다고 말한다. 실체가 없는 신기루 같은 이미지들은 인간 신체의 피부에서 떨어져 나간 각질(종이박스)처럼 또 다른 유령과 같은 형상의 표피를 이룬다. 작가가 디지털 이미지 조각(박스 조각)을 하나씩 쌓아 올리거나 덧붙여서 오랜 시간에 걸쳐 거대한 이미지 형상을 만들어 낸 것은 오늘날 우리가 마주하고 있는 대부분의 이미지—작은 데이터의 조각이거나 망점으로 형성된 실체가 없는 추상적인 것들—에 대응한다. 어쩌다가 우리는 실체를 정확하게 파악하지 못하고 허상에 쌓여 살게 되었을까?

프랑스의 시인 샤를 보들레르(Charles Baudelaire)는 파리의 번잡한 도로에서 다급하게 다가오는 마차를 피하려다가 진창에 빠져 흙탕물을 뒤집어쓴 상황을 '후광의 분실'이라는 시로 썼다. 보들레르가 말한 '후광의 분실'은 단순히 변화하는 도시 환경에 대한 불평이 아니다. 그의 투덜거림은 시인으로서의 주체 인식이다. 그는 도시의 변화와 기술 환경의 진보를 맞고 있는 세계에서 주체적인 감각하기와 경험하기가 더 이상 어려워졌음을 인지했다. 그가 본 세계에서의 사물(혹은 도시)과 복제된 상품은 도시의 진열장을 장식하게 되었다. 벤야민은 사물의 고유한 영혼이 사라지고 없는 복제된 사물들, 그리고 인간은 의식적 상호작용이 불가능해졌다고 보았다.

공구는 이것이 세상의 변화에서 기인한 것이 아니라, 인간의 내면 즉, 마음의 변화에서 기인한 것임을 말한다. 그는 "아우라는 사물이나 인간의 내부에 이미 존재한다. 그러므로 벤야민이 표현한 대로 대량 복제를 통한 아우라 제거는 불가능하고 각각의 내부에 존재하는 아우라의 원형을 추적해야 수평적, 비 숭배적 예술 관계가 형성되는 실마리를 찾게 될 것이다."[4]고 말했다. 서양 기독교가 말하는 외부적이고 초월적 세계로부터의 구원은 지속해서 허상을 만드는 것에 기여했다. 이에 인간은 본질적인 세계와의 교감할 수 없어졌다. 이는 인간의 내면에서 사물의 아우라만을 상실하게 된 것이 아니라, 인간과 동물, 인간과 식물, 인간과 광물 등의 모든 상호적 관계가 위기에 빠졌음을 의미한다. 순진하게도 벤야민은 사진기술과 같은 복제의 문제로 이를 풀어냈지만 말이다. 공구는 "아우라는 사물이나 인간의 내부에 이미 존재한다. 그러므로 벤야민이 표현한 대로 대량 복제를 통한 아우라 제거는 불가능하고 각각의 내부에 존재하는 아우라의 원형을 추적해야 수평적, 비(非) 숭배적 예술 관계가 형성되는 실마리를 찾게 될 것이다"라 말한다. 그는 외부로부터 신적 구원을 바라는 종교적 특성이 미술에 있어서 아우라와 같은 숭배적 이론에 도달했으며, 파생 실제가 실제를 대체하는 시대에 예술가가 할 수 있는 일은 무엇인지를 묻는다. 내가 공구의 〈원형(Archetype) 시리즈(2013)〉를 처음 보았을 때, 느꼈던 낯설고 생경한 감각의 출처를 생각해본다. 무언가 약탈당한 뒤, 희끗희끗하게 변한 아우라의 시대. 이제는 희소한 원형의 존재가 뜻밖에도 거기 있었기 때문이었을까.

4 김충섭, 윤준성, 23쪽

The 'Archetype' in a world plundered by the 'Hyperreal'

Ki-young Baek
SeMA, Buk Seoul Museum of Art
Managing Director

From whence does this world come, and to where does it go? This profound and existential question has long been pondered by artists as well. The artist Gong Goo approaches this question through the documentation of cherished spaces held for an extended period and the transformation of digital images into 3D collage photographic artworks. Let's explore his series *Archetype* (2013). In some photographs, we find staircases ascending toward fluorescent-lit doorways, while in others, a solitary beam of light flows through the tightly closed doors of a temple. There are also images reminiscent of animal sculptures within temples, stones etched with the likeness of the Buddha, and scenes depicting calves awaiting their fate as sacrificial offerings. The time within these photographs, determined to remain untainted by the mundane, had come to a halt, much like an abandoned virtual space in a neglected video game, untouched by anyone. These photographs, as if confronting the primordial essence of time, seem like artifacts of an Archetypes exploration into the 'Arche'. — questioning from whence the world came and what constitutes the very fabric of our existence.

The images within the photographs are dark and damp, evoking a palpable sense of tension. Could it have been akin to the moment when Moses, in the Old Testament, encountered the burning bush atop Mount Sinai? 'It is a sacred ground upon which you stand; remove your shoes.' It's as if I can hear the voice of the divine. It's akin to an auditory hallucination conjured by my own heart as I gaze upon these images. These images also appear to be like the hermit's dwelling nestled deep within the mountains or the sacred temple where mystical deities reside. Is Gong Goo trying to restore the identity that sustains our culture through the study of archetypes? I don't think so. Rather, it's about uncovering how the 'collective memory' in our deep unconscious continues to be passed

down through generations. In his paper, Gong Goo has noted the fall of the aura in Carl Gustav Jung and Walter Benjamin from the introverted perspective of Eastern religions. He says that all the core that a human being can have, apart from uniqueness and originality, exists within the human being, as Jung would say.

Jung viewed the study of mythology and religious history in terms of the human unconscious and psychology, particularly the recurrence of typical forms and images across time and space. He saw the same elements in the dreams, visions, and hallucinations of his patients, and developed the concept of the 'Urbild', the 'mood of the collective unconscious', and the 'Archetype', a combination of instinct and the unconscious. According to his research, the archetype itself is a model created by assumptions and cannot be perceived, but only exists latently in the collective unconscious. Because of this, the archetype acts like an 'aura' that appears as a highly variable and transient phenomenon.

Another of Gong Goo's series, *Plunder* (2013–2018), shows how fictional and variable the archetypal image can be. These photographs, like his previous digital photography work, depict unfamiliar objects and landscapes and are surrealist in nature. The big change from its predecessor is that this shape is a collection of images of 'stacked boxes' that we can see every day. Without getting up close and personal with the photo or zooming in for a closer look, we might not even realize it. The boxes surround the shape of the image like the keratin on human skin, but they are destined to slough off the surface at any moment and disappear like a speck of dust.

If we look at his works one by one, they can be divided into two main categories: works that deal with the sense of loss caused by the cultural invasion of Western imperialism, and works that express a critical view of Western capitalism. First, works that deal with the westernized world due to the cultural invasion of Western imperialism feature historical symbols, as in *The Archetype Series*. Representative of these are *Tower*, a stone structure guarded by the Geumgang Guardian on

the left and right, and *Modern*, which depicts the image of the uniform worn by Emperor Gojong. The emperor's uniform has the form of a garment, but it is a disembodied shell, revealing the sense of emptiness of our modern times. In another photograph that resembles a landscape, within the scaffold-like structure surrounding straw blocks in *Beauty*, Greek characters are inscribed. The *Westin Chosen* , which looks like a coastal view of Venice among the stone structures, speaks to our modern times and traditions that are threatened by the invasion of imperialist powers. The language of photography is highly symbolic and sometimes abstracted. In the following works, more symbols appear. The *Offering* of the sun god Helios, the *Temptation* of Starbucks' siren goddess tempting sailors at sea, the *Worship* of a mask floating in the sky, and the *Phantasmagoric* of Jesus enjoying the hedonistic last supper of capitalism with his disciples in a shipping container can be read together what Jung wanted to find in the inwardness of Eastern religion and the artist's critique of the outwardness of Western civilization.

Gong Goo asserts that the world we inhabit today is surrounded by an unknowable illusion. The insubstantial mirage-like images form an epidermis of another ghostly shape, like dead skin cells (cardboard boxes) peeling away from the skin of the human body. The artist's stacking and piecing together of digital image fragments (box pieces) to create a large image over time corresponds to the majority of images we see today, which are either small pieces of data or insubstantial abstractions formed from a network of dots. How did we come to live in a world of illusions without an accurate picture of reality?

The French poet Charles Baudelaire wrote a poem called 'The Loss of the Halo' about a time when he was stuck in the mud and covered in dirt while trying to avoid an oncoming carriage on a busy Parisian street. Baudelaire's 'loss of halo' is not just a complaint about the changing urban environment. His grumbling is the subject's awareness as a poet. He recognized that in a world that is experiencing urban transformation and the evolution of the technological landscape, it is no longer possible to feel and experience subjectively. The objects (or cities) in the world he saw, and the goods he replicated, came to

adorn the city's shelves. Benjamin saw objects as duplicates, devoid of their unique souls, and humans as incapable of conscious interaction.

Gong Goo suggests that this does not come from a change in the world, but from a change in the human heart. He says, 'The aura already exists inside an object or human being. Therefore, it is impossible to eliminate the aura through mass reproduction, as Benjamin expressed it, and it is only by tracing the archetype of the aura that exists inside each one that we will find the clue to the formation of a horizontal, non–worshipful artistic relationship.' Western Christianity's idea of salvation from an external, transcendent world has contributed to the ongoing creation of an illusion. As a result, humans have lost touch with their essential world. This means that it is not just the aura of things that has been lost within us, but all of our interrelationships—human–animal, human–plant, human–mineral, and so on—that are at stake. Naively, Benjamin solved it with a problem of replication, such as photographic technology. Gong Goo says, 'The aura already exists inside an object or human being. Therefore, it is impossible to eliminate the aura through mass reproduction, as Benjamin expressed it, and it is only by tracing the archetype of the aura that exists inside each one that we will find the clue to the formation of a horizontal, non–worshipful artistic relationship.' He reached an aura–like worshipful theory in art, with a religious inclination towards divine salvation from the outside world. In an era where derivative realities replace the real, he questions what an artist can do. When I first saw *Archetype Series* (2013) by Gong Goo, I found myself reflecting on the source of the unfamiliar and novel sensations I felt. An era of Aura, transformed subtly after something had been plundered. Perhaps it was because the rare essence of the archetype unexpectedly existed there.

Plunder
약탈

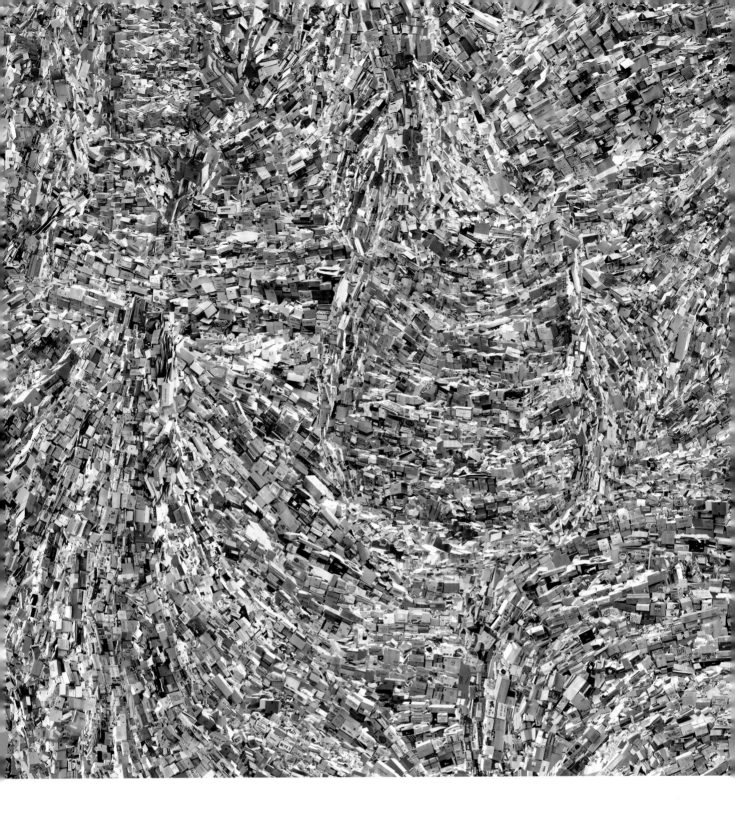

Abstract 1 50x100cm Inket print & Urethane coating on aluminum panel 2018

Abstract 2 50x100cm Inket print & Urethane coating on aluminum panel 2018

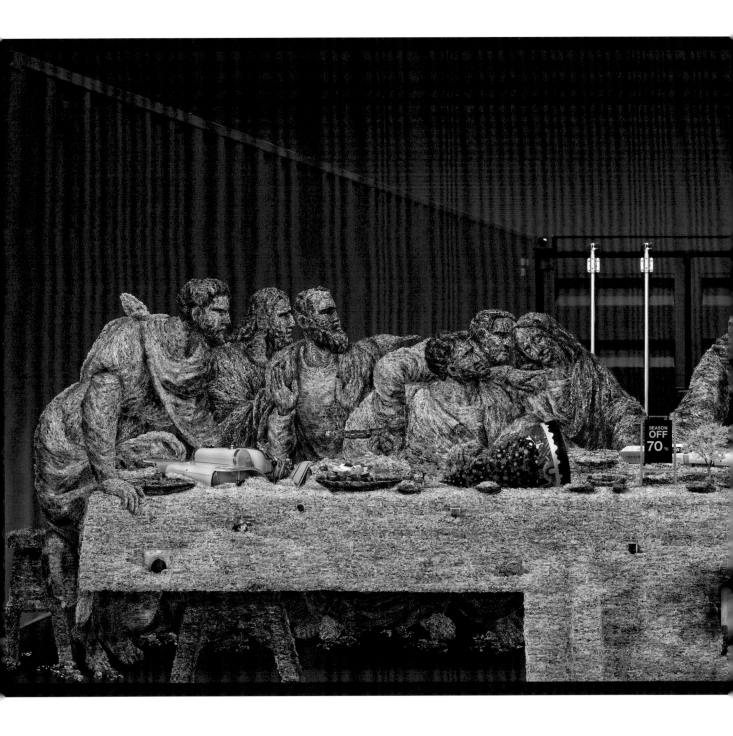

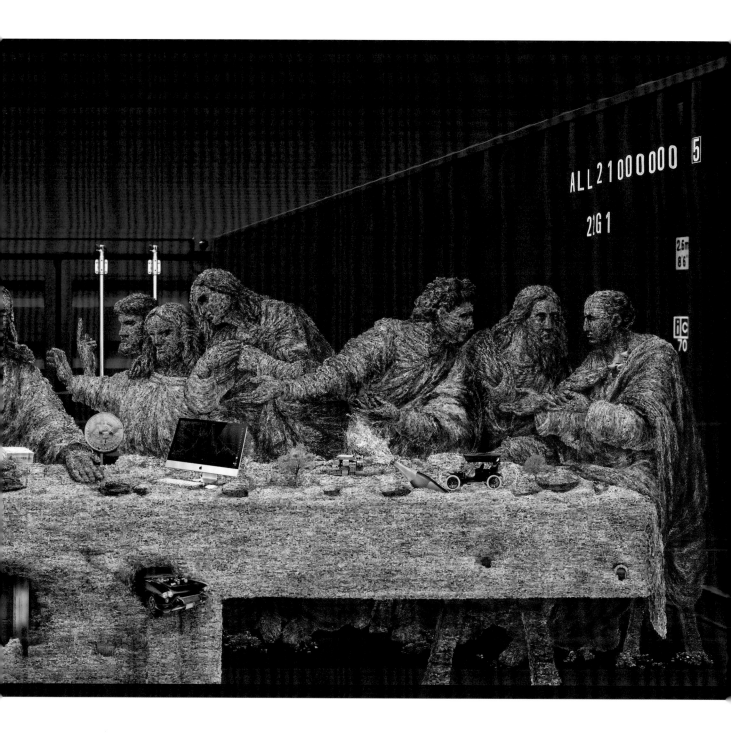

Phantasmagoric 230x561cm Inket print & Urethane coating on aluminum panel 2018

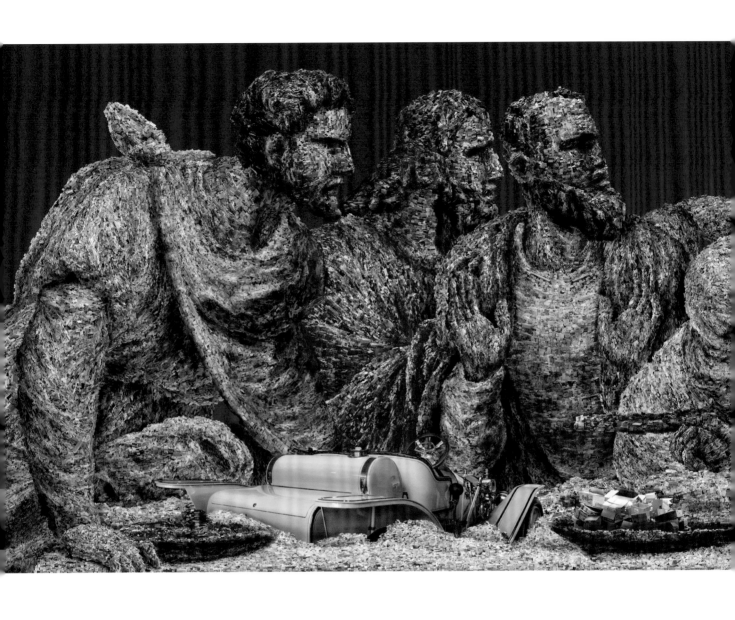

PP. 18–19

Phantasmagoric Details

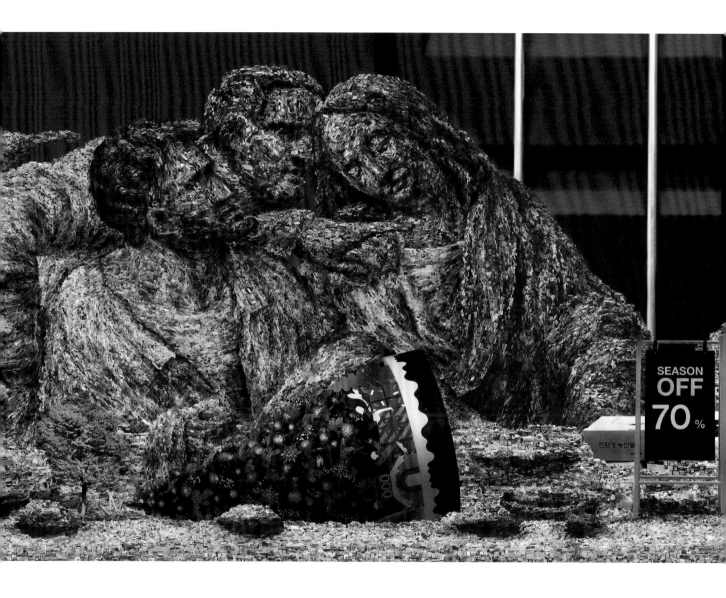

Phantasmagoric :
Walter Benjamin

종교—물신—산업자본—금융자본—암호화폐로 이어지는
약탈 행위는 대중의 경제적 피해와 정신적 원형의 피해로
이어진다.

이것은 환등상과 같다.

The plunder that leads from religion, fetishism,
industrial capital and financial capital to
cryptocurrency is connected to the economic
damage of the masses and the damage of mental
archetype.

This is identical to the Phantasmagoric.

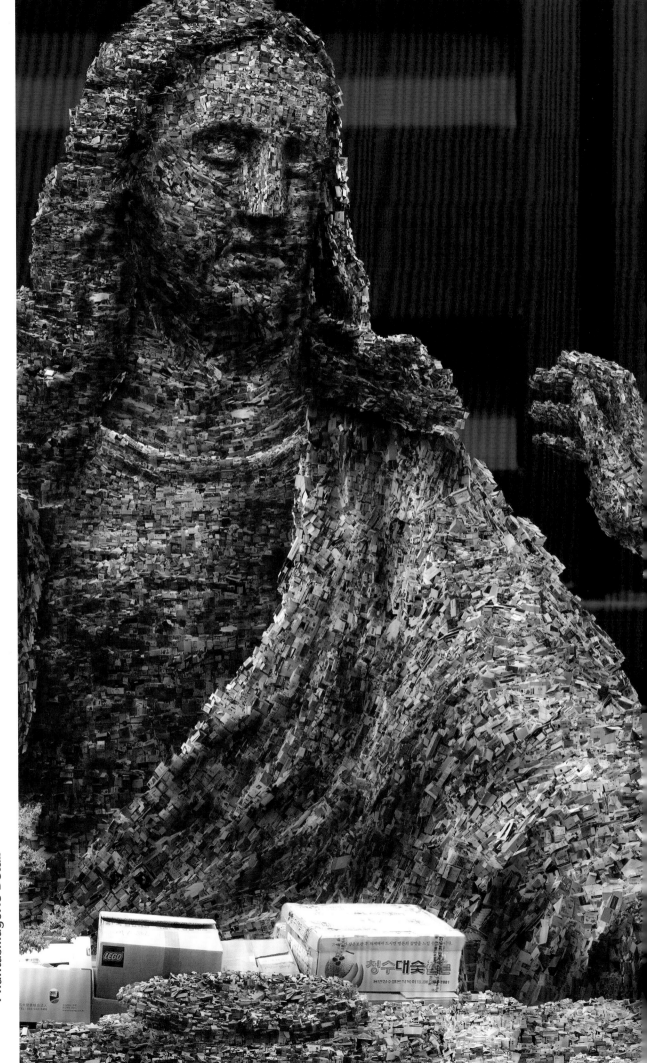

Phantasmagoric Detail

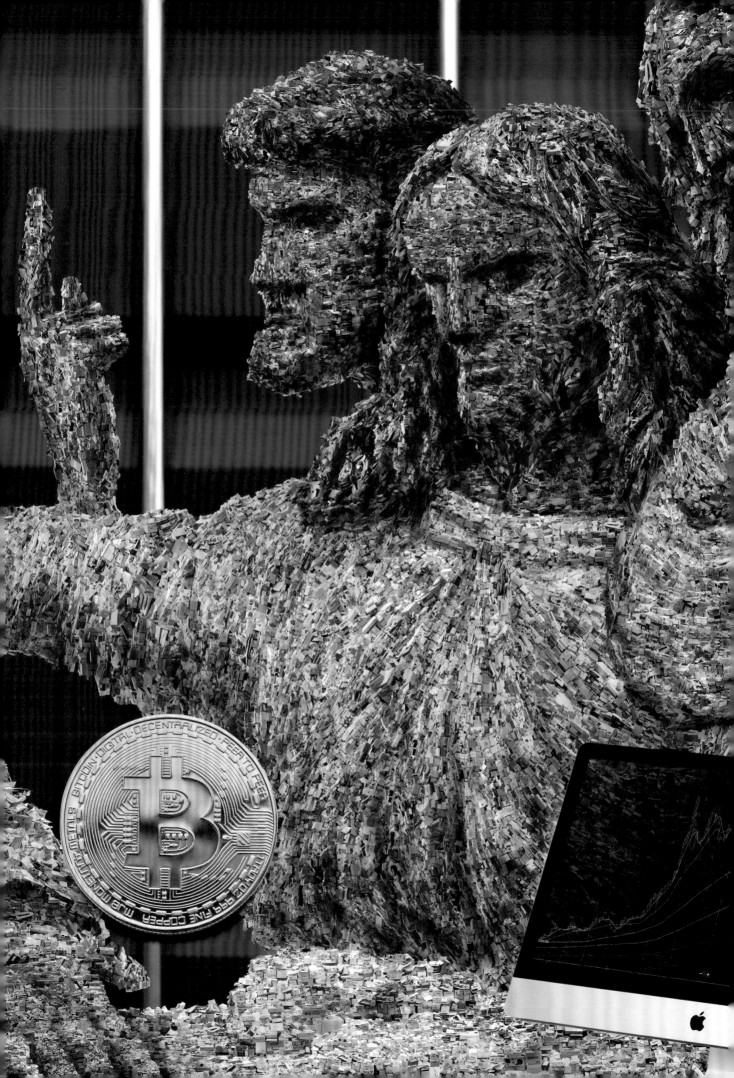

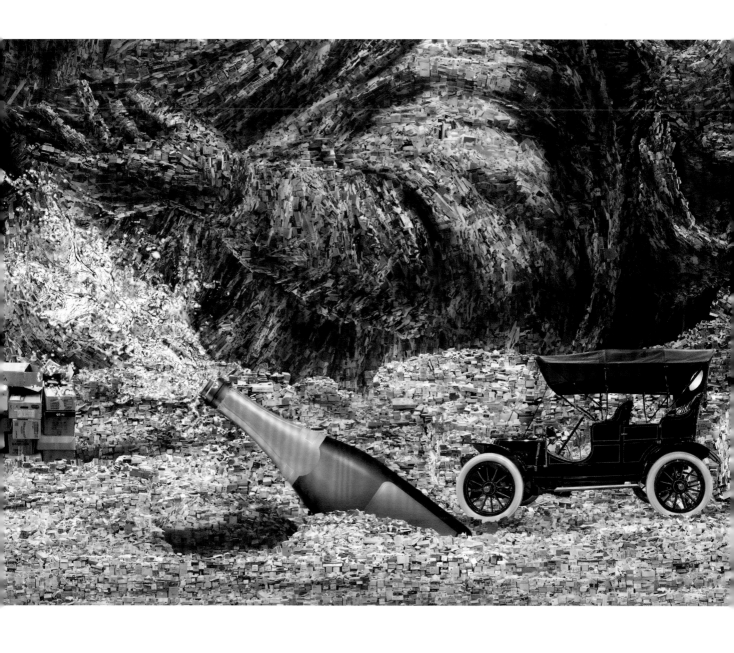

PP. 22–23

Phantasmagoric Details

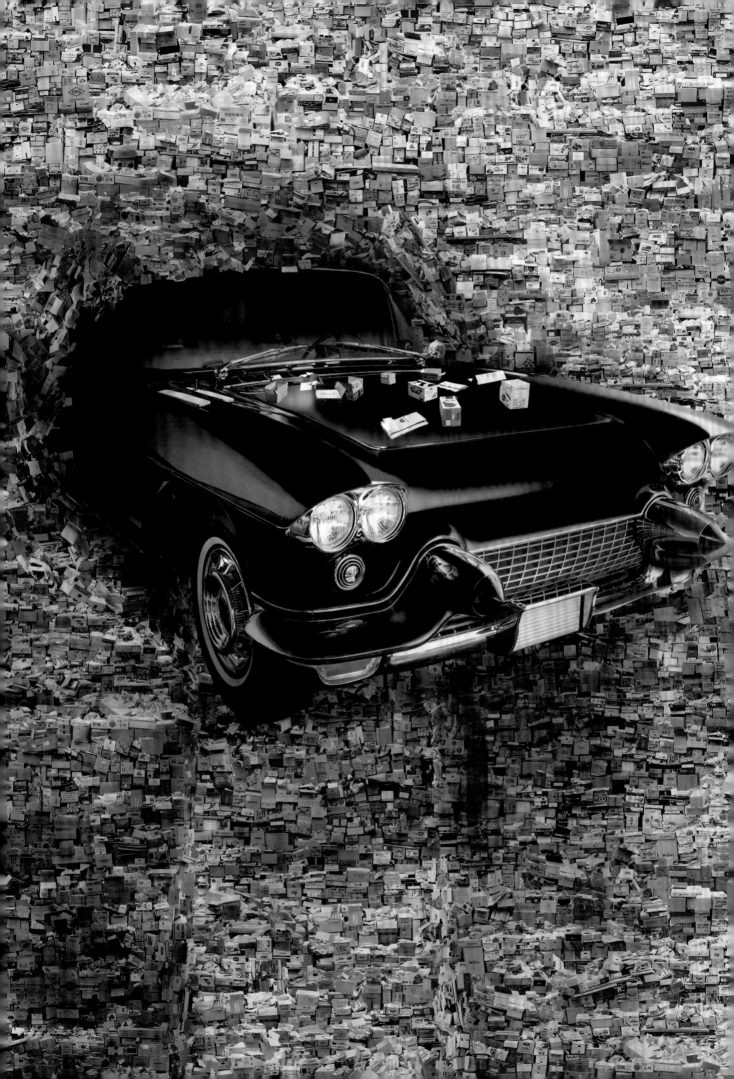

Phantasmagoric Detail

Phantasmagoric Detail

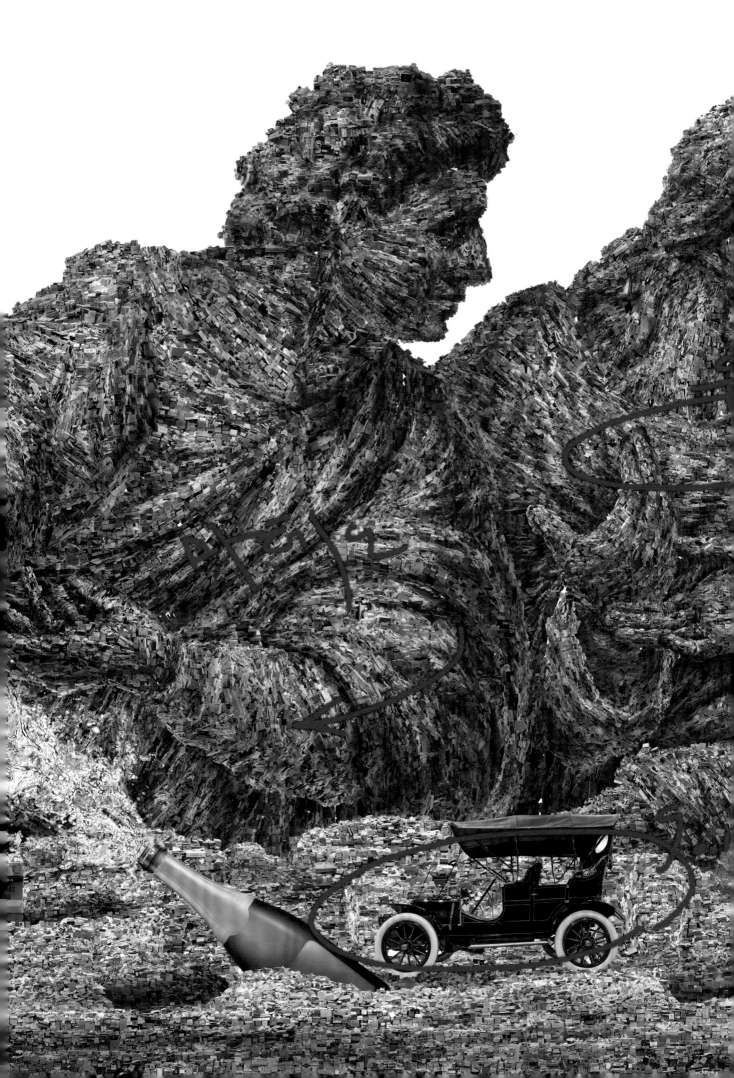

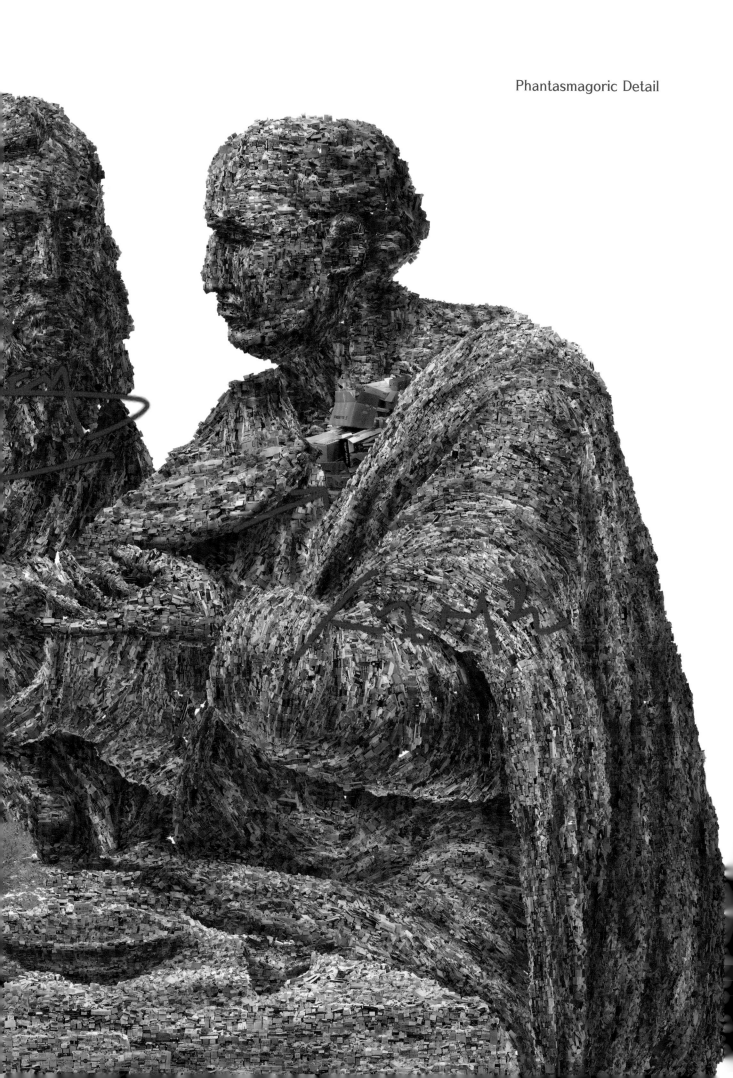

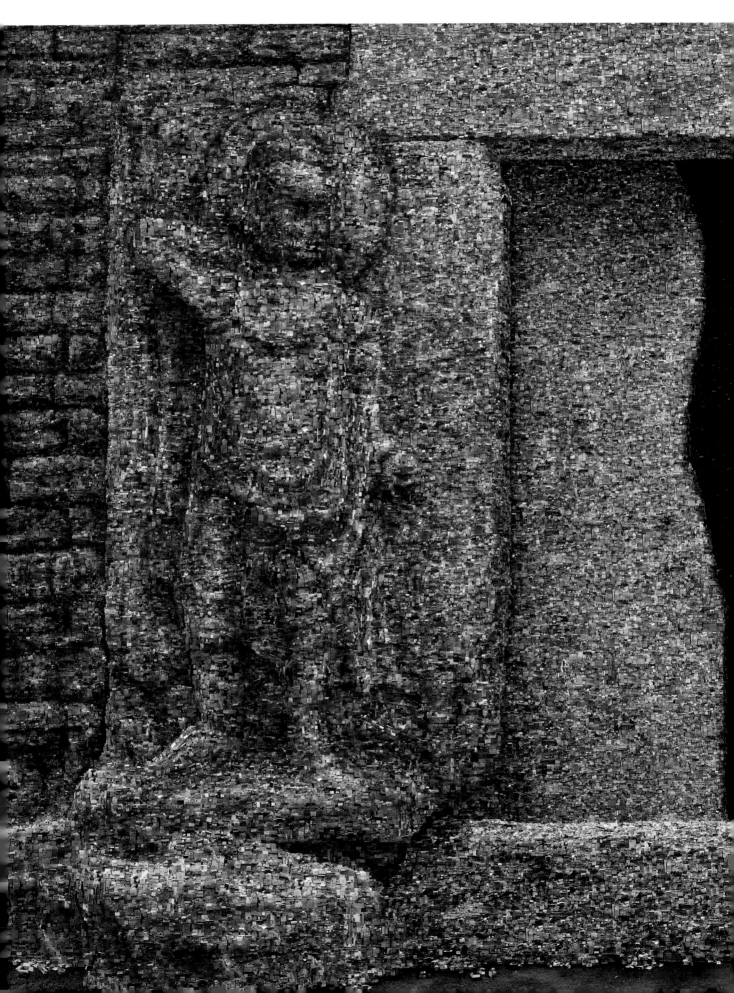

Tower 230x300cm Inket print & Urethane coating on aluminum panel 2013

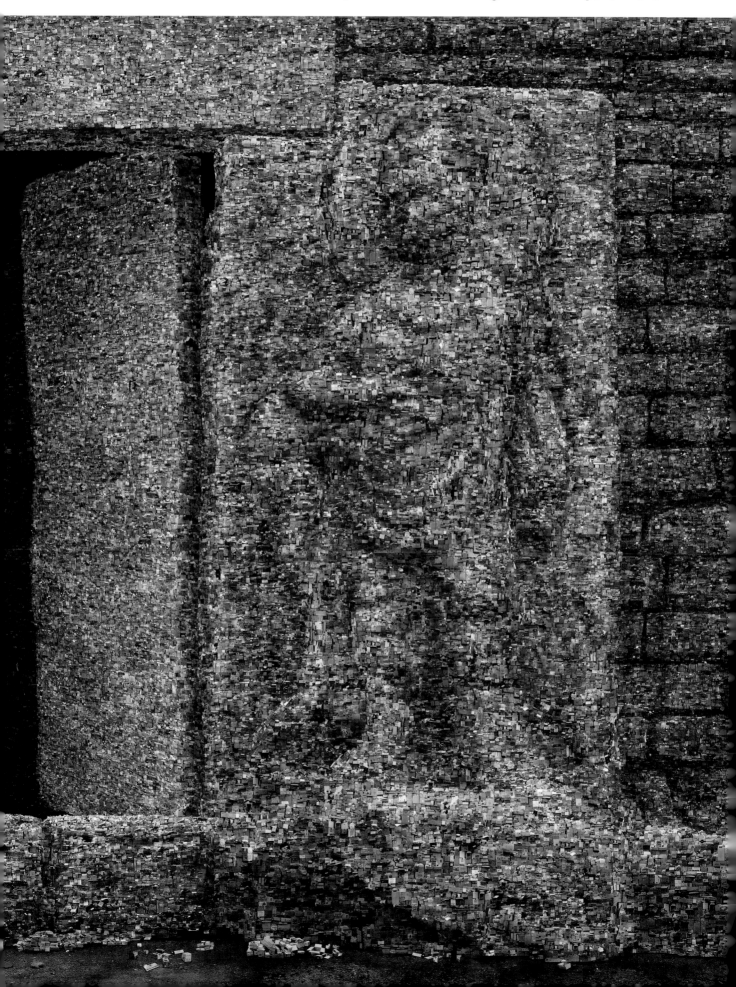

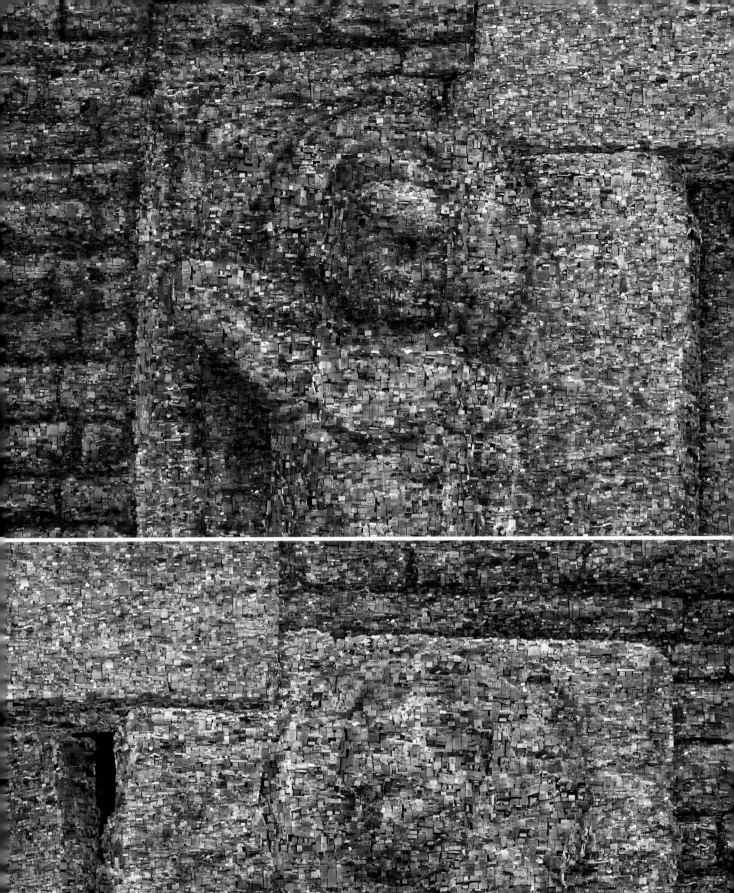

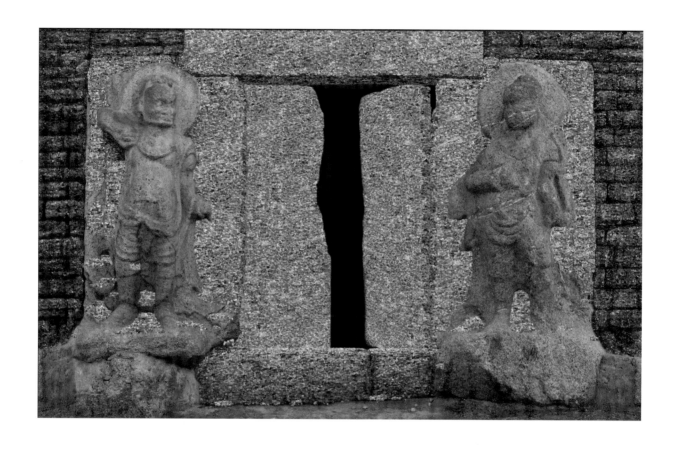

PP. 32–33
Tower Details

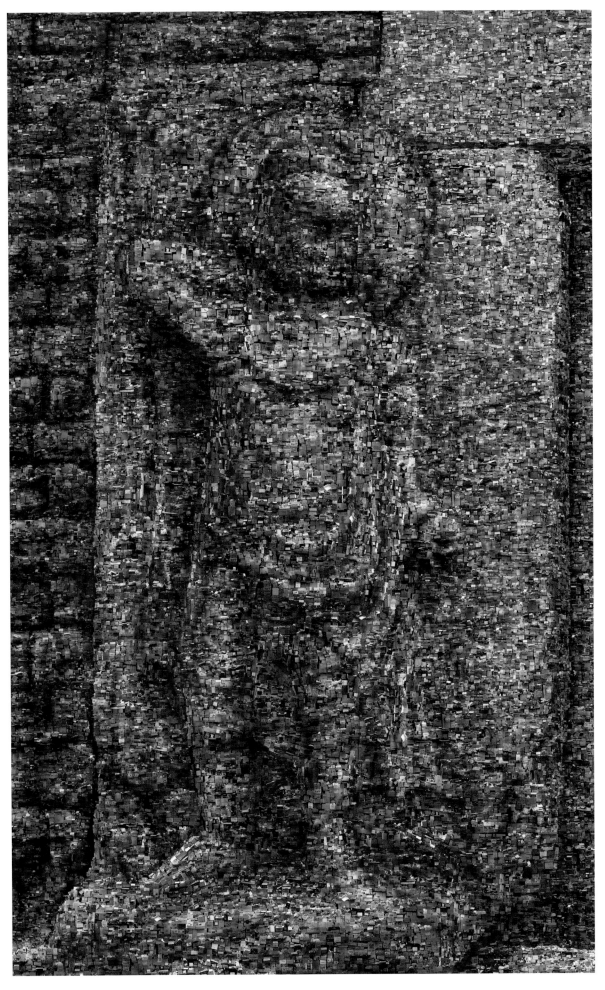

PP. 34–35
Tower Details

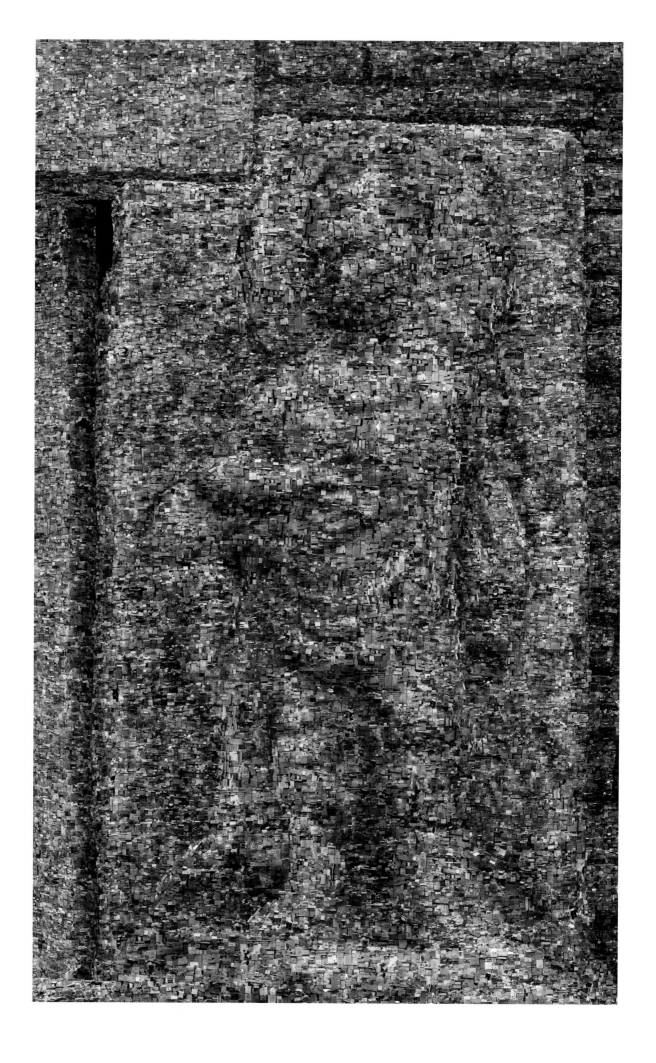

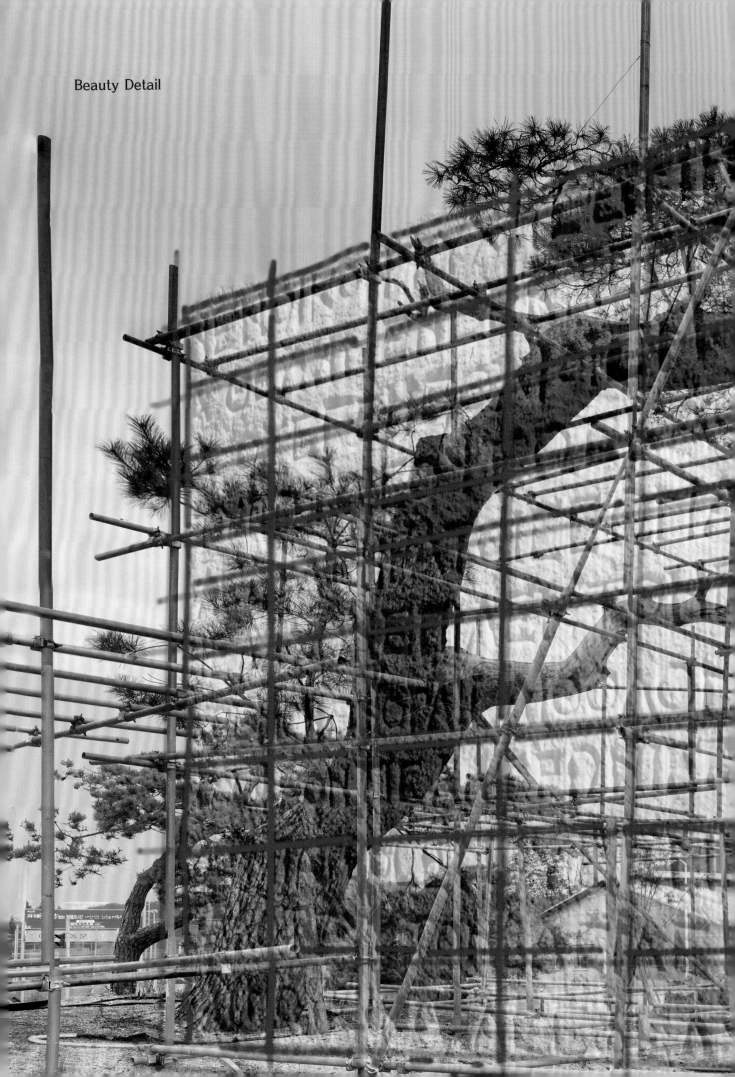

Beauty Detail

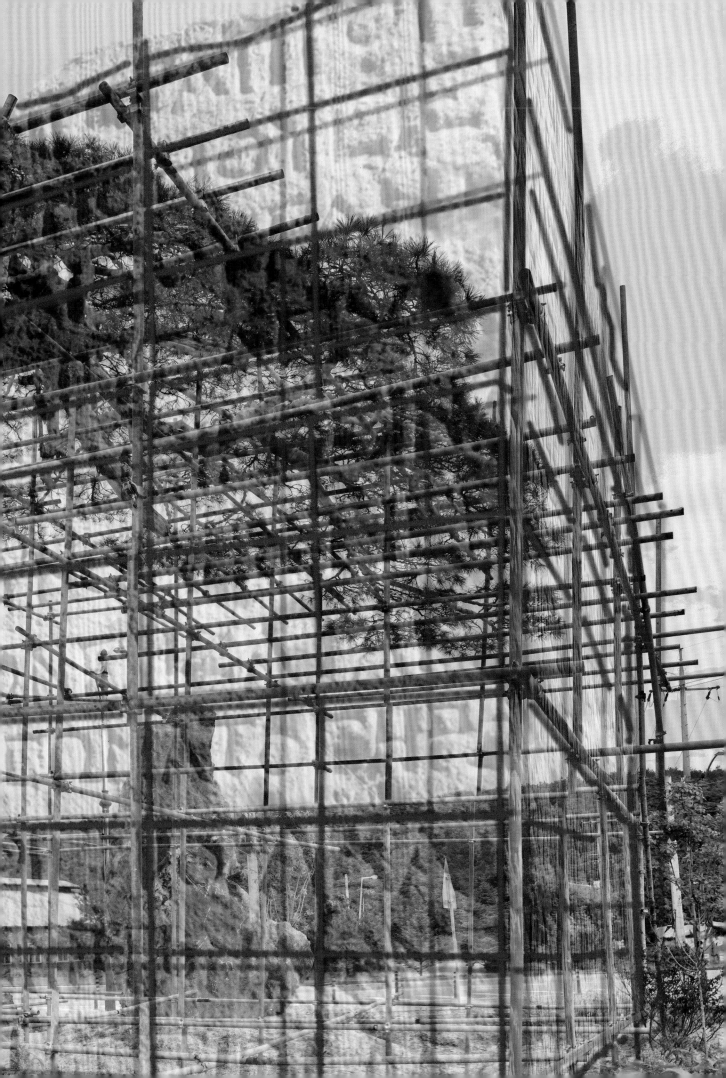

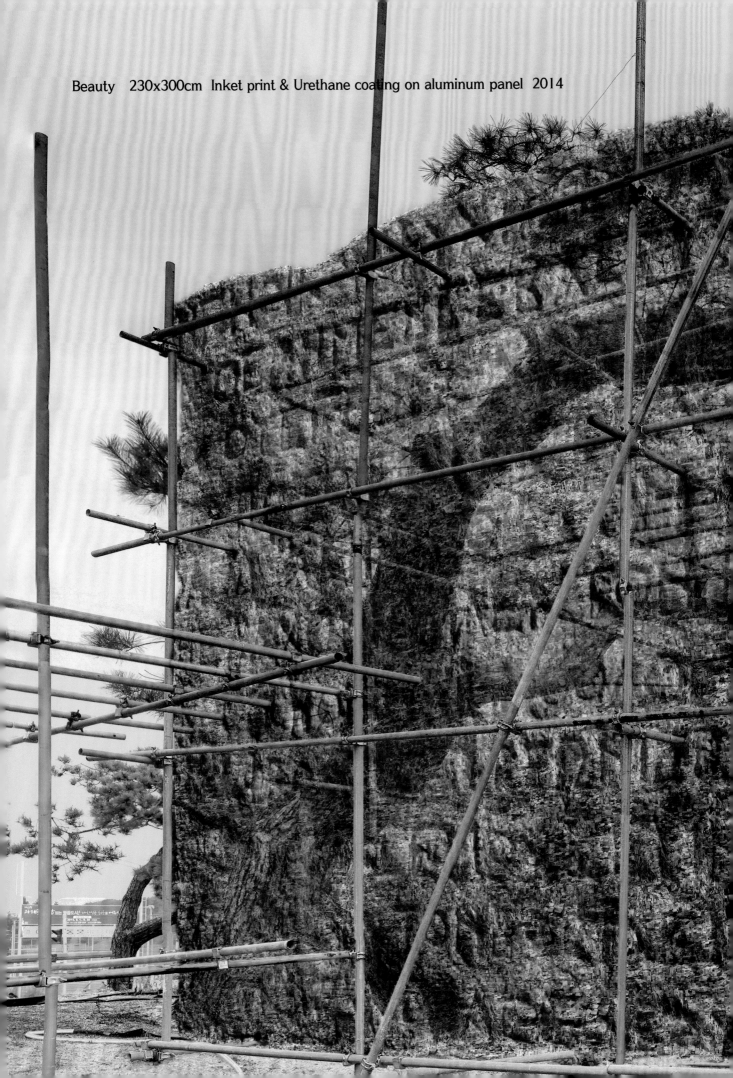

Beauty 230x300cm Inket print & Urethane coating on aluminum panel 2014

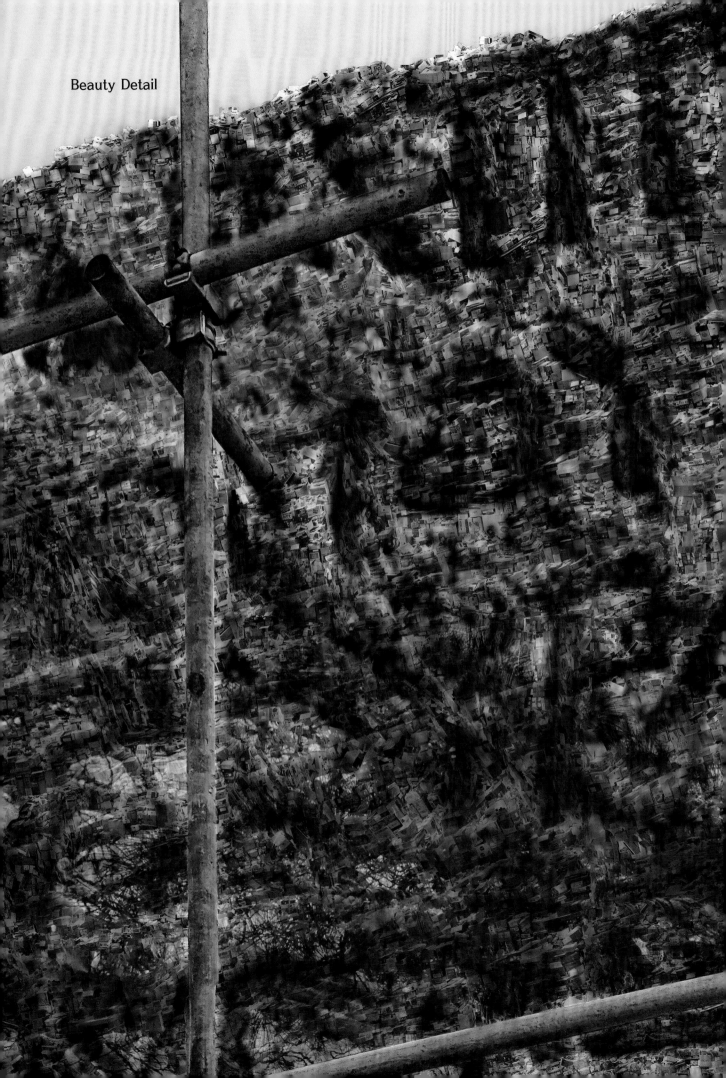

Beauty Detail

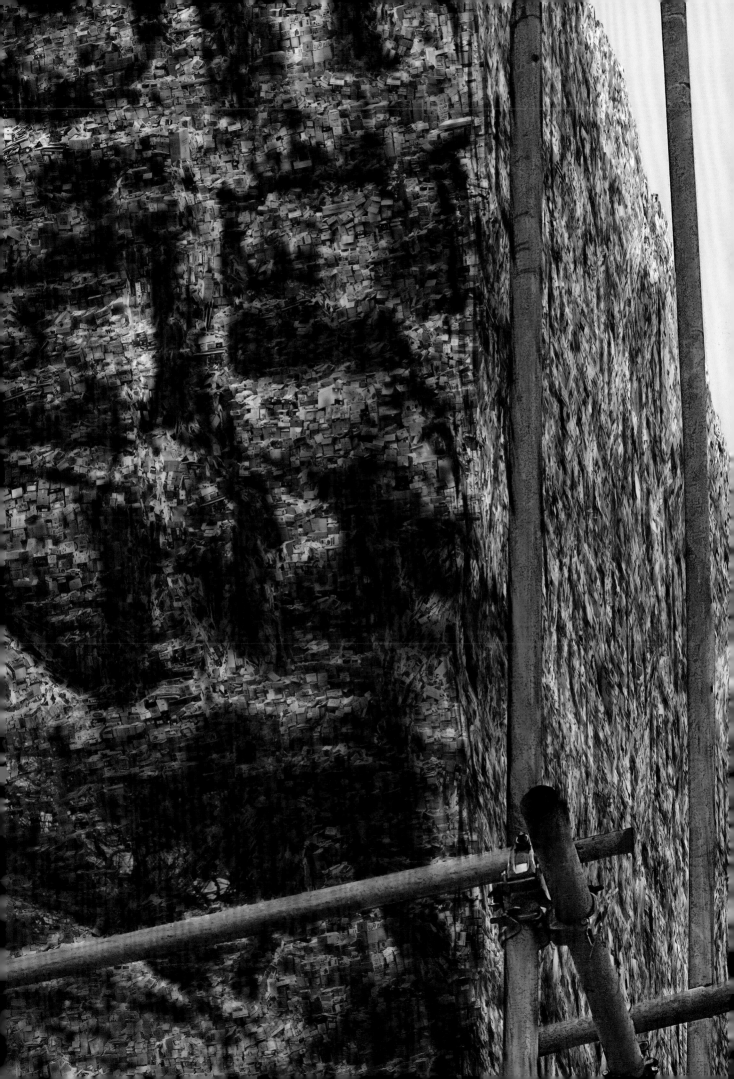

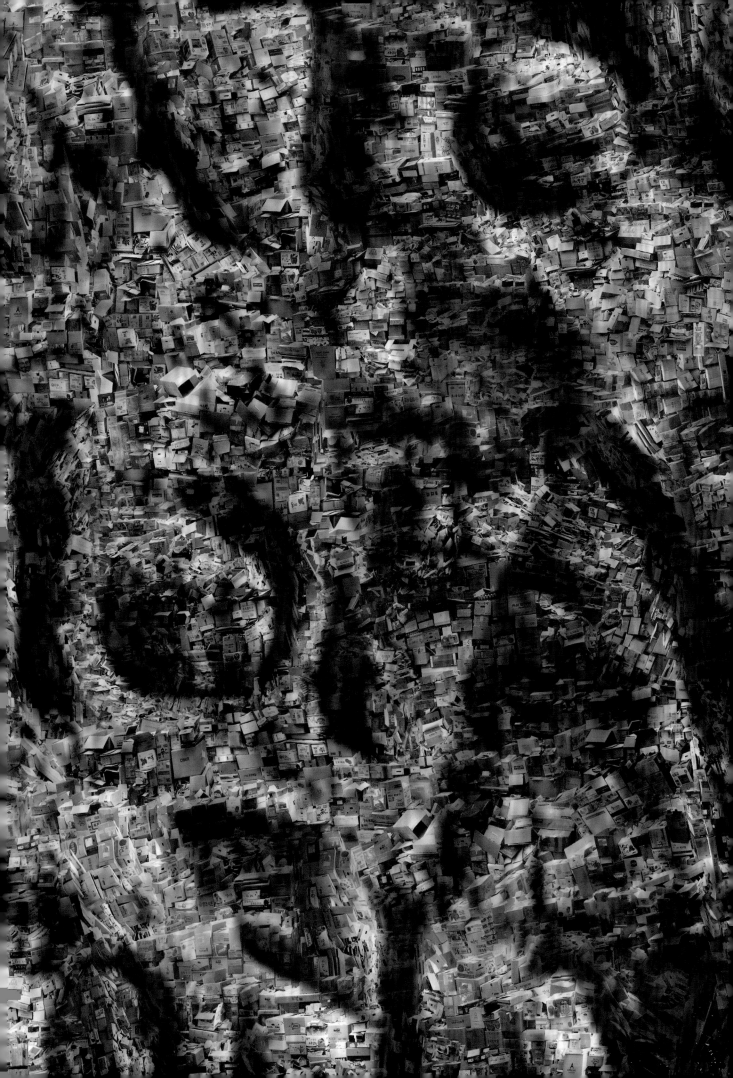

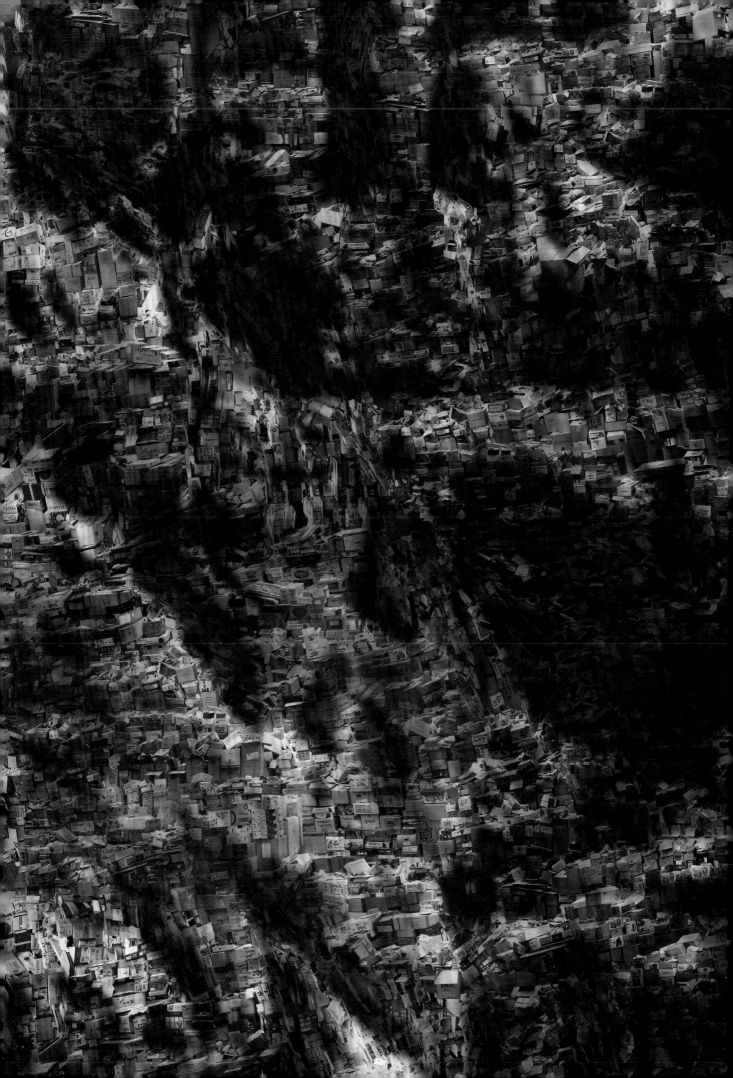

Dead skin cell :
Gong Goo

한국의 대중은 근대화를 스스로 이루지 못한 문제와 오랜 강대국의 간섭으로 인해
종교와 정치, 금융의 약탈에 매우 취약하다.

환등상 phantasmagoric 과 같이 한국의 대중은 빠르게 버리고 빠르게 취한다.
흡사 본체에서 떨어지고 새로 생기는 '각질'과 같다. 나의 작업에서 'box'는 '각질'이다.

No kitsch

The Korean public is very vulnerable to the plunder of religion, politics,
and finance. That is caused by the problems that they couldn't have
achieved modernization by themselves and couldn't have avoided the
intervention of the great powers for a long time.

Like the phantasmagoric, the Korean public is quick to abandon and
acquire fast. It looks like a 'keratin' that drops from the body and is newly
created. In my artwork, 'box' is 'keratin.'

No kitsch

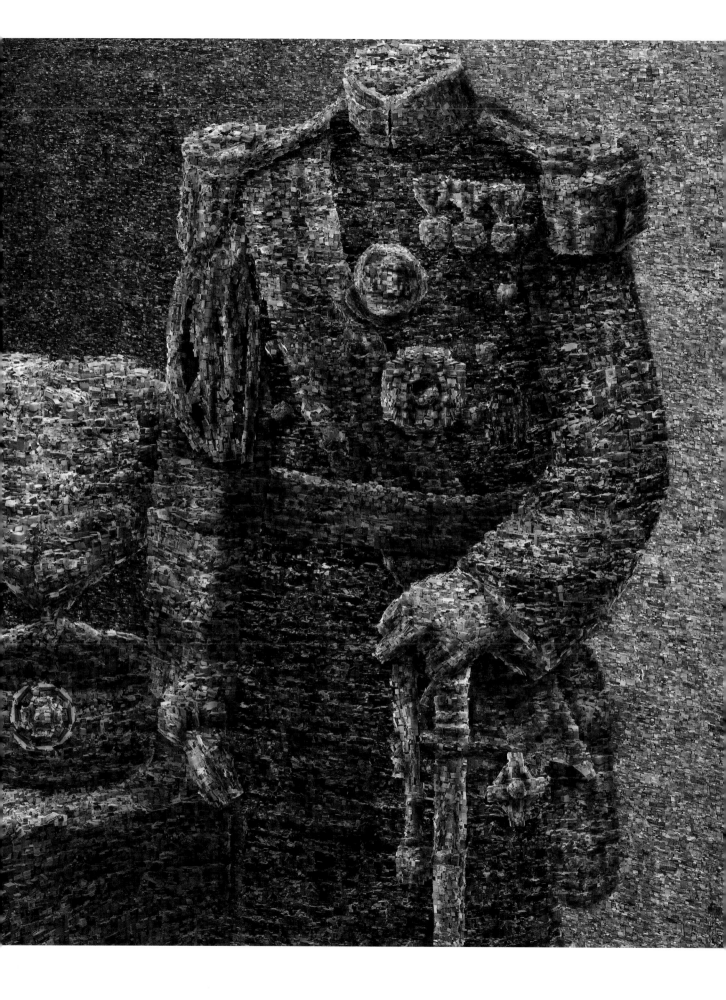

Modern 220x188cm Inket print on Canvas 2014

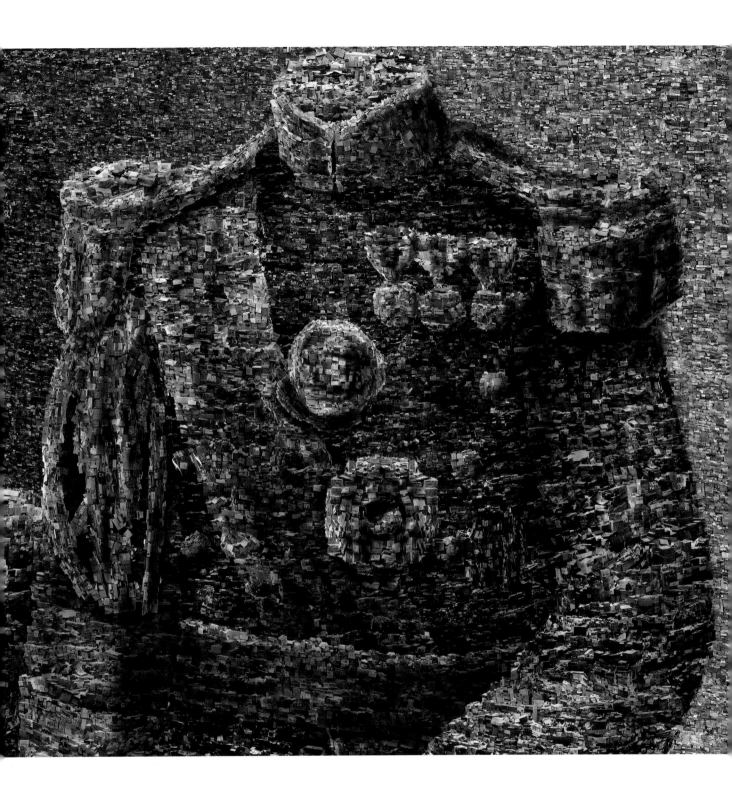

Modern Detail

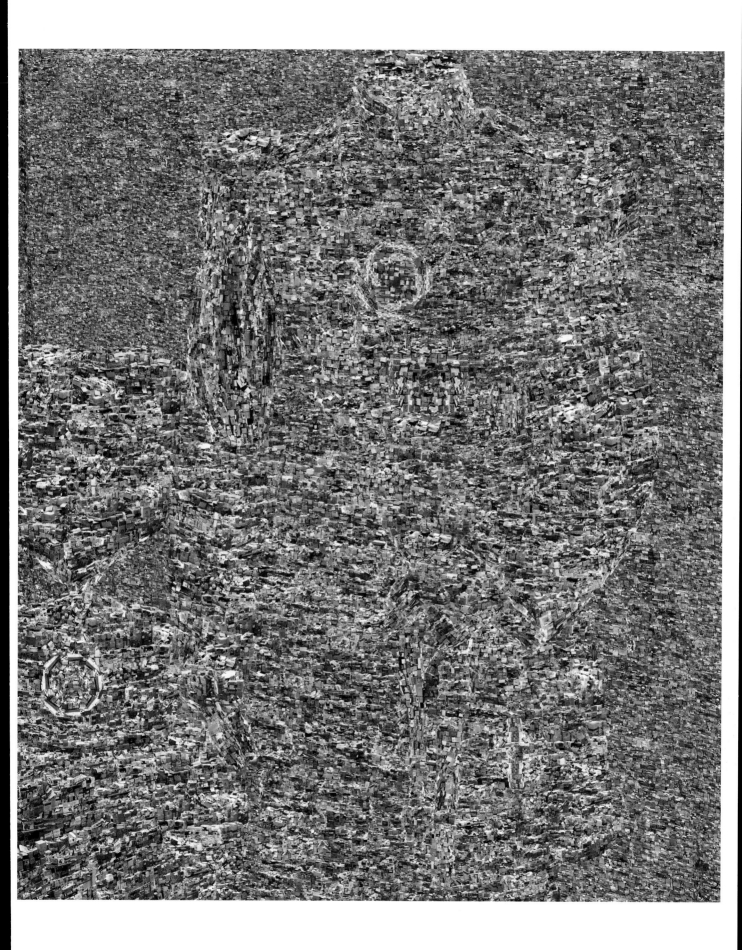

Modern Detail

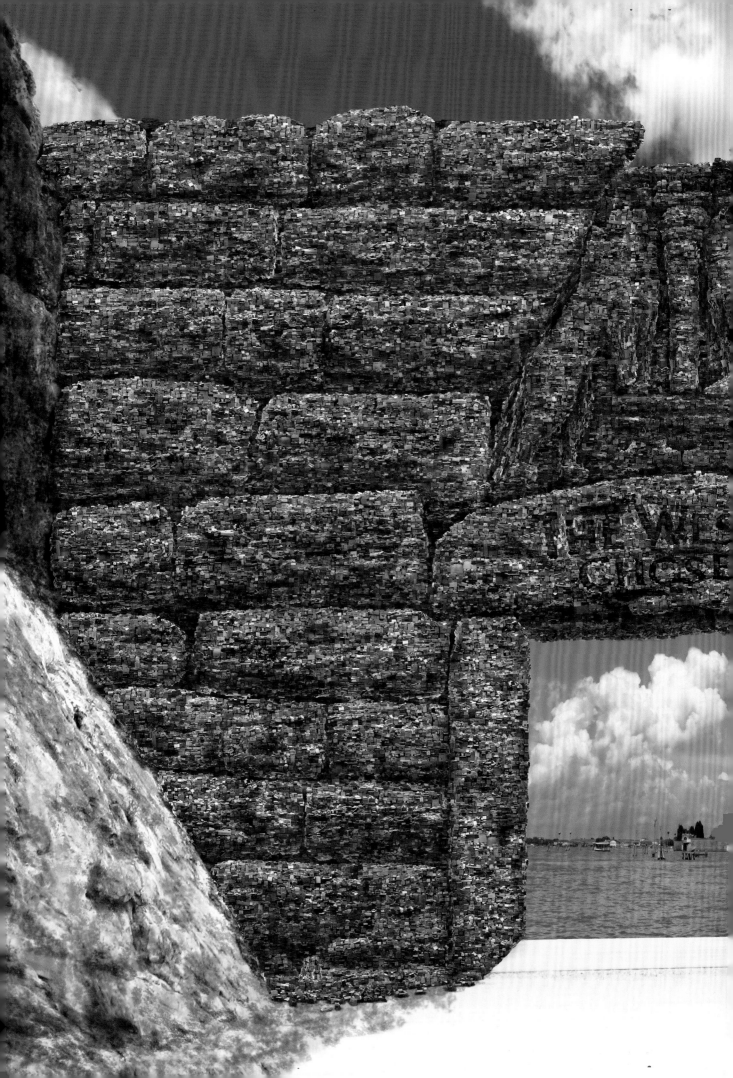

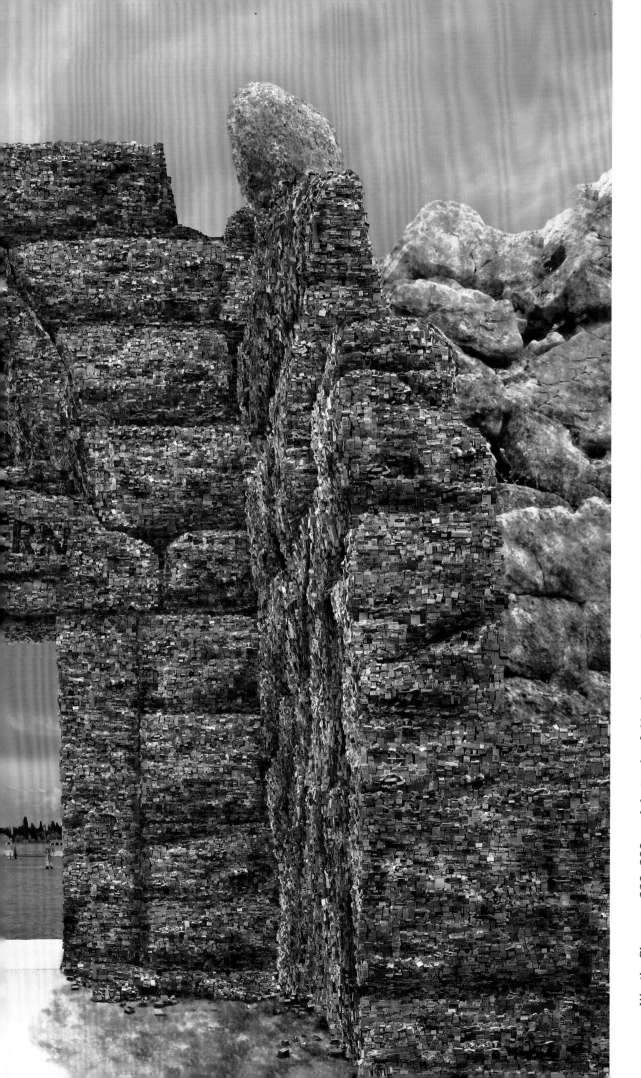

Westin Chosen 230x300cm Inket print & Urethane coating on aluminum panel 2015

Westin Chosen Detail

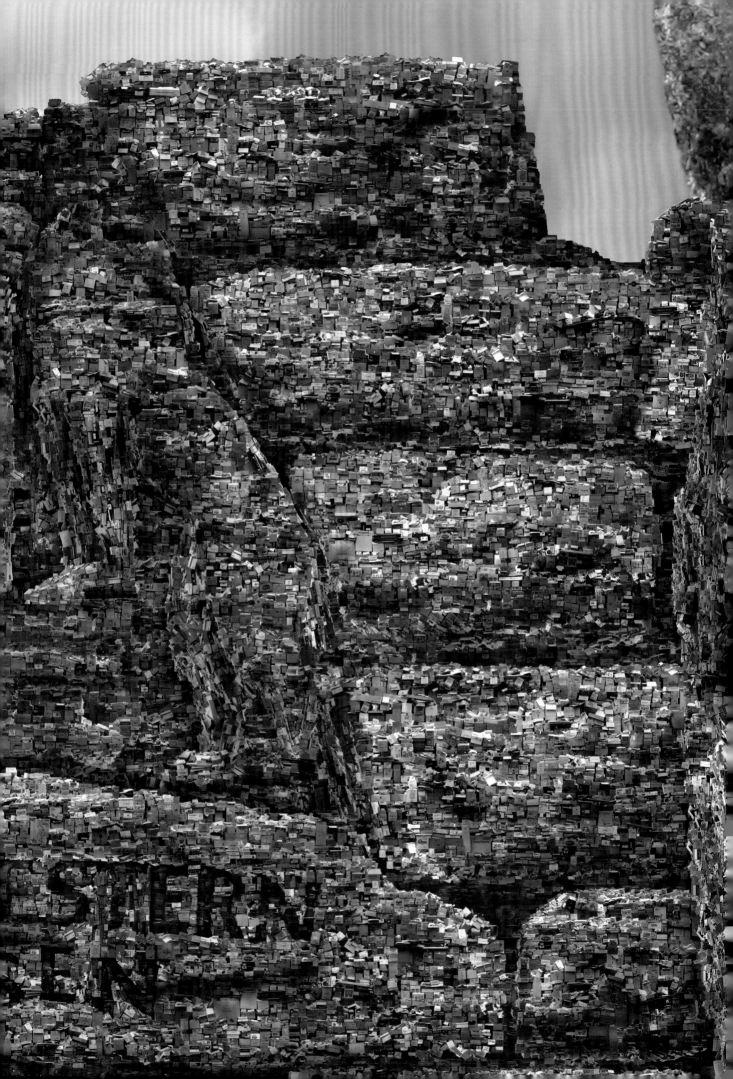

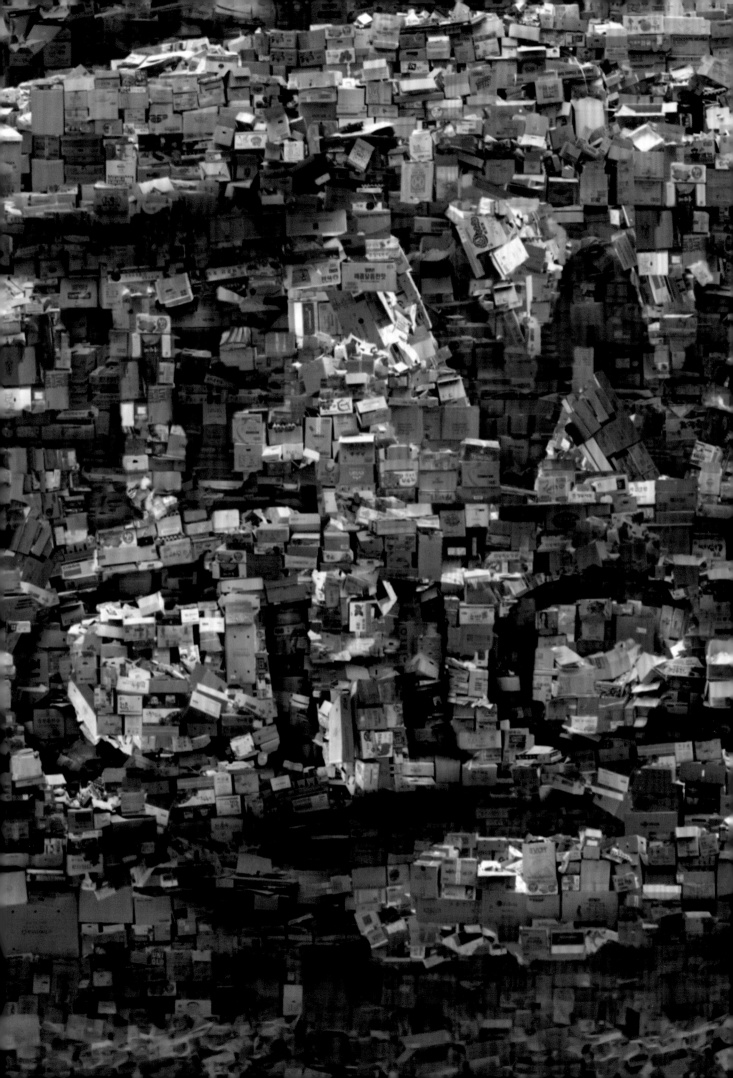

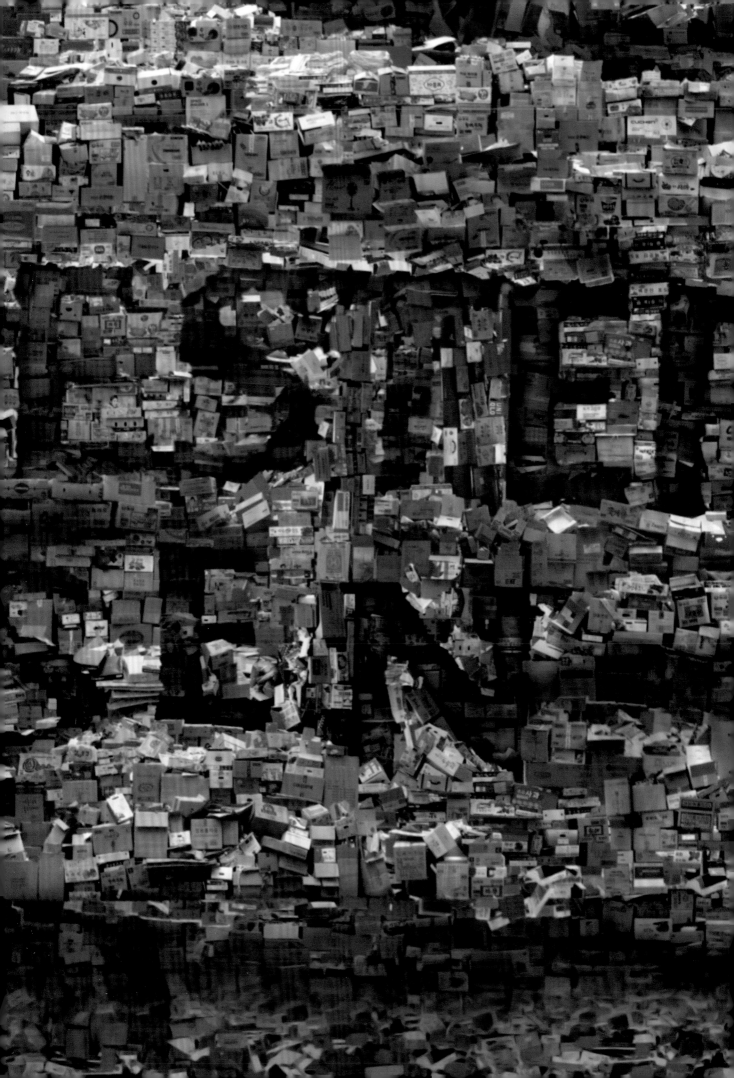

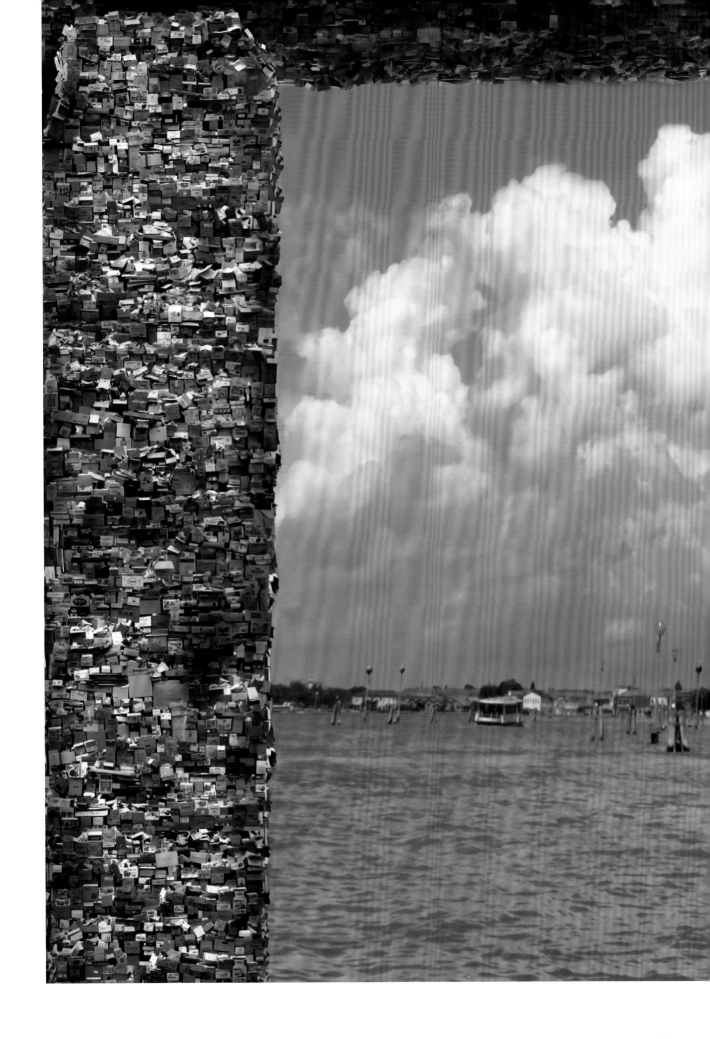

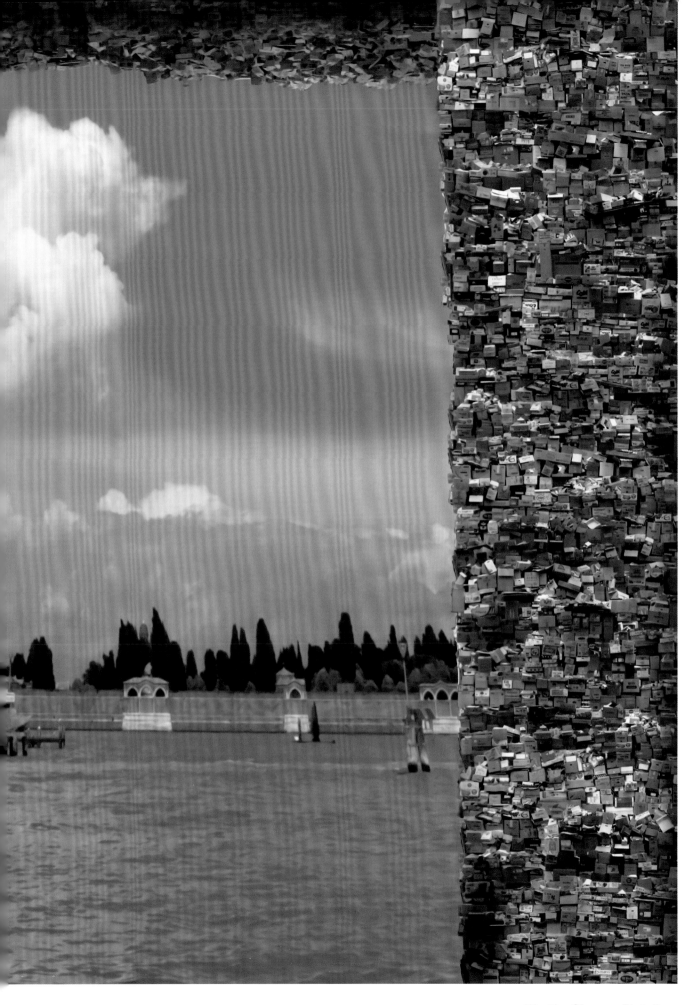

Westin Chosen Detail

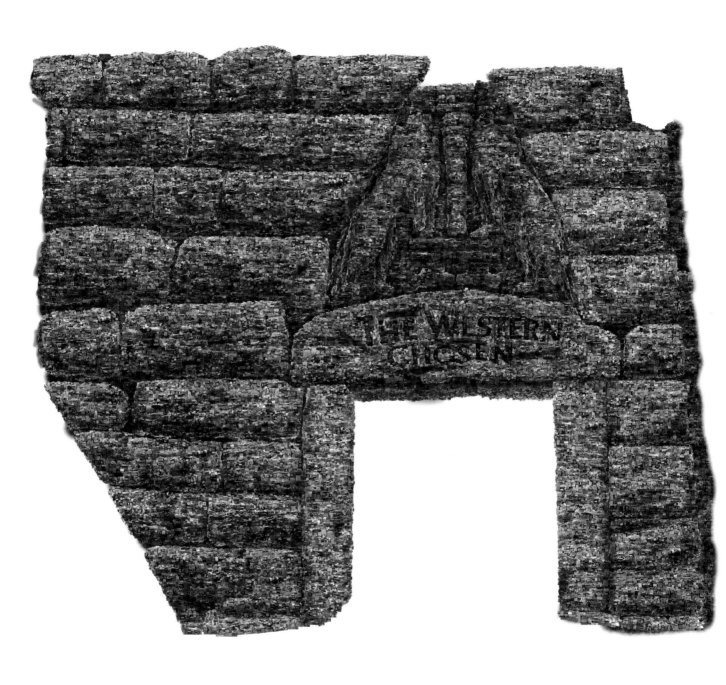

Westin Chosen Detail

Stillness :
Walter Benjamin

벤야민이 부정했던 '정지성'은 오히려 내부의 원형을 찾는 큰 동력이 된다.
나는 평면 작업을 주로 한다.

Benjamin's denial for the 'stillness' is rather a big motivation for
finding the introvert archetype.
I mainly do artwork planes.

In-between

내 작업의 화면은 관람객의 원형을 찾는 interface
환등상의 마약 치료제

The screen of my artwork is an interface for seeking the
archetype of the audience.
It is the treatment for the narcotic of phantasmagoric.

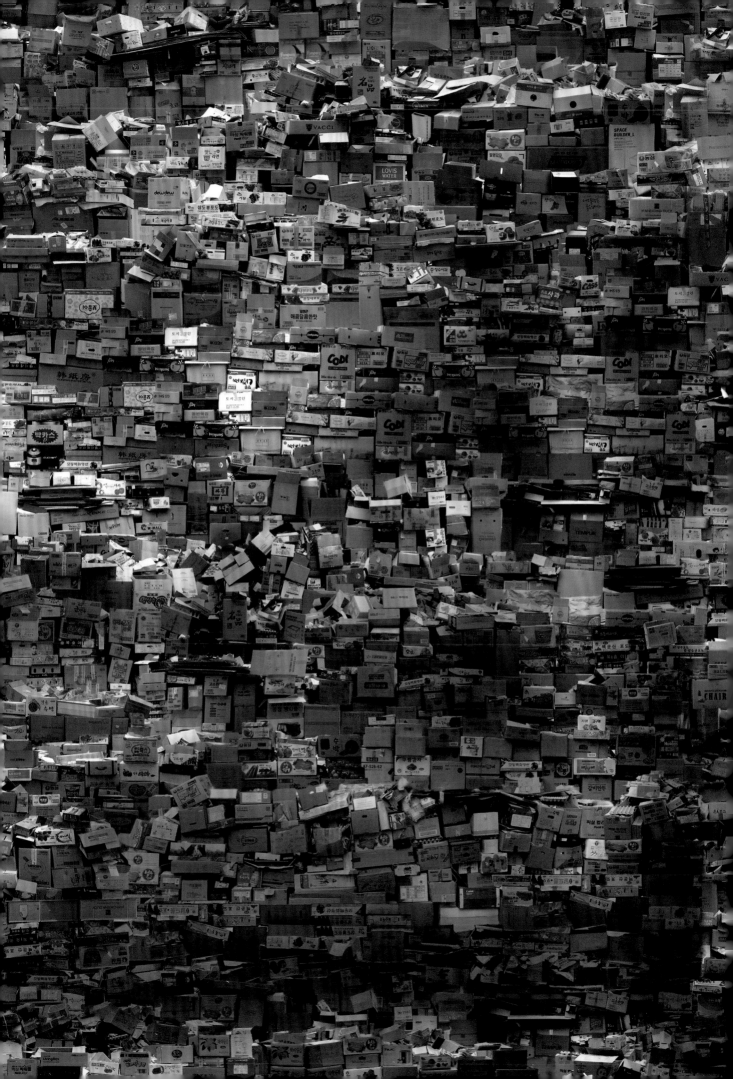

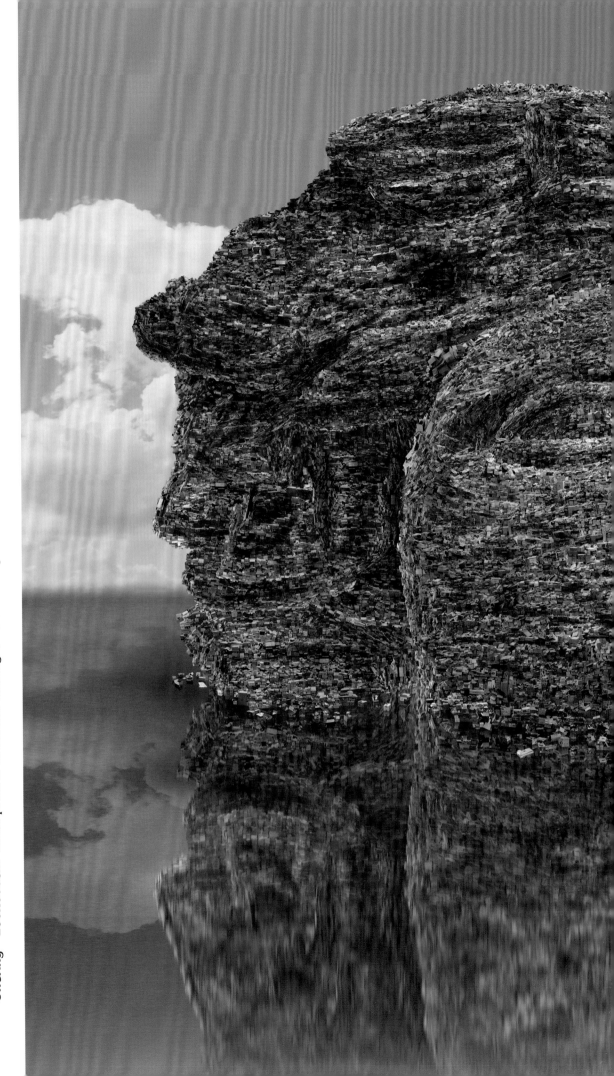

Offering 230x300cm Inket print & Urethane coating on aluminum panel 2015

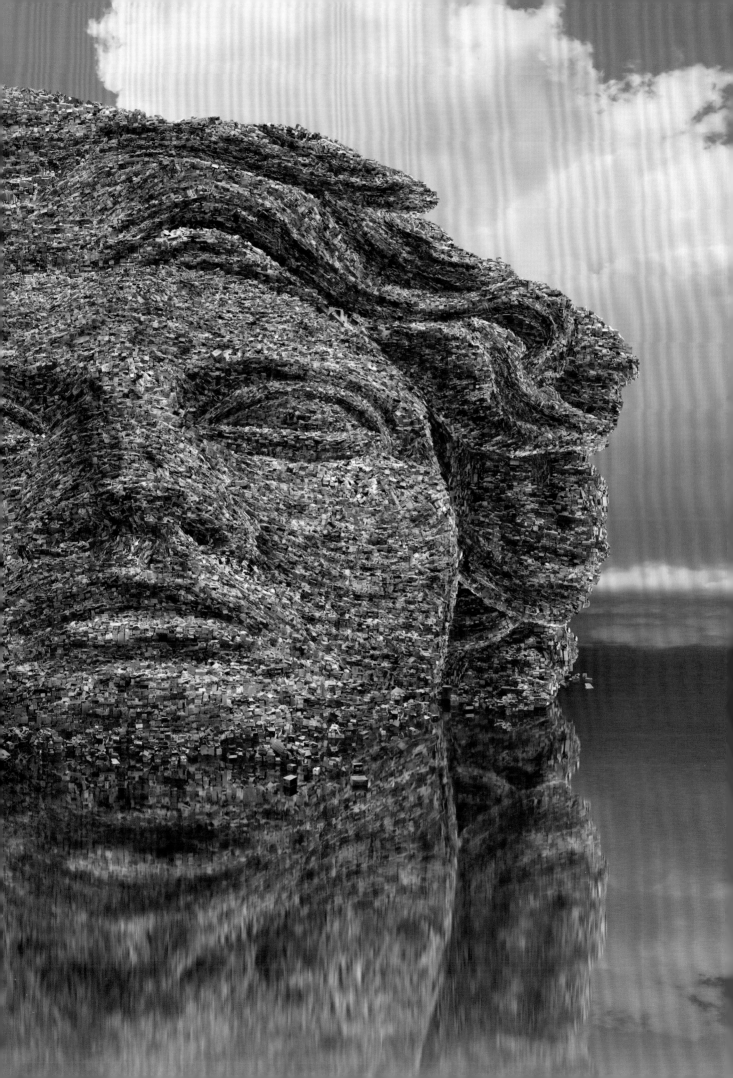

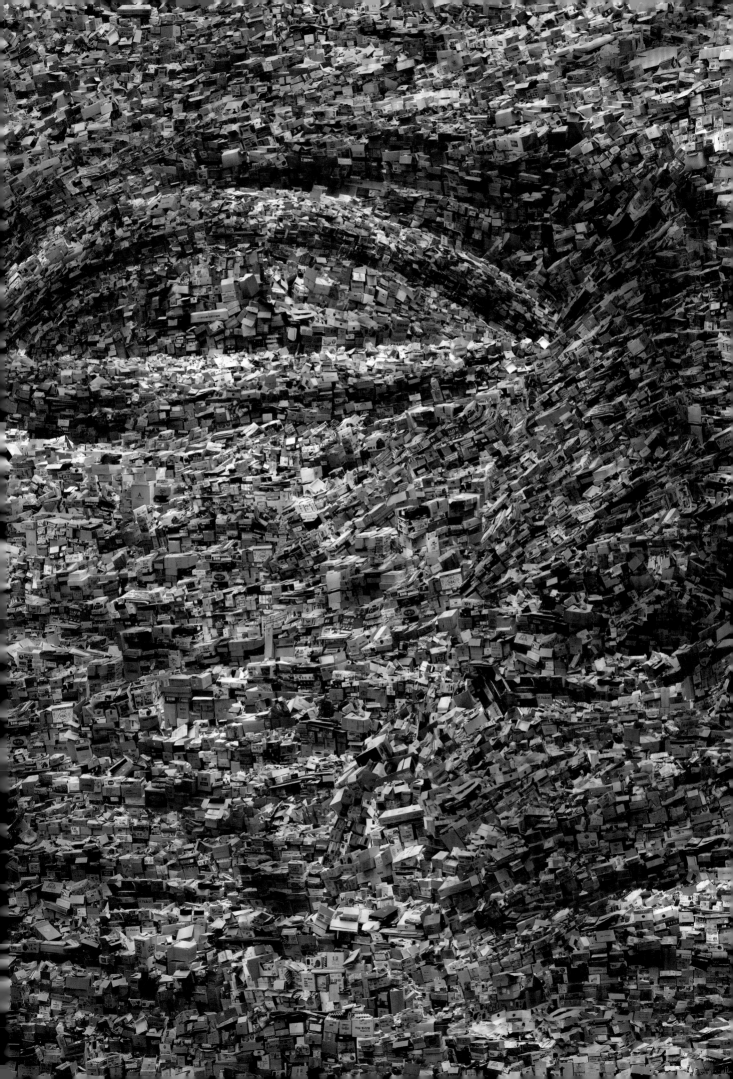

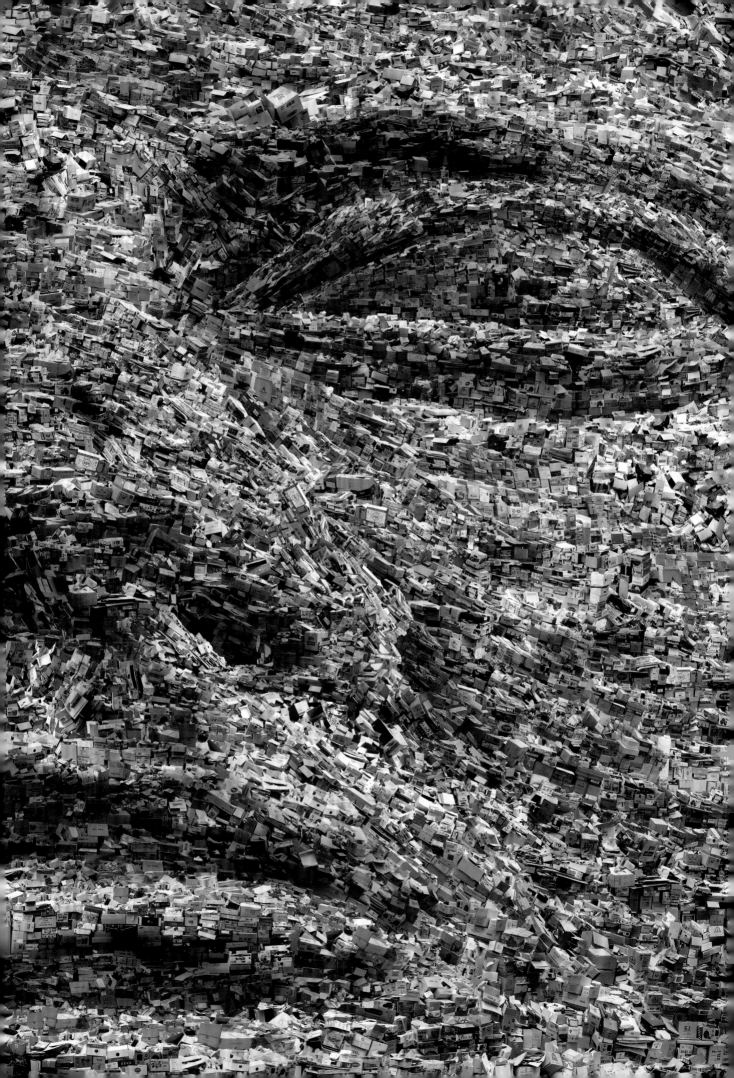

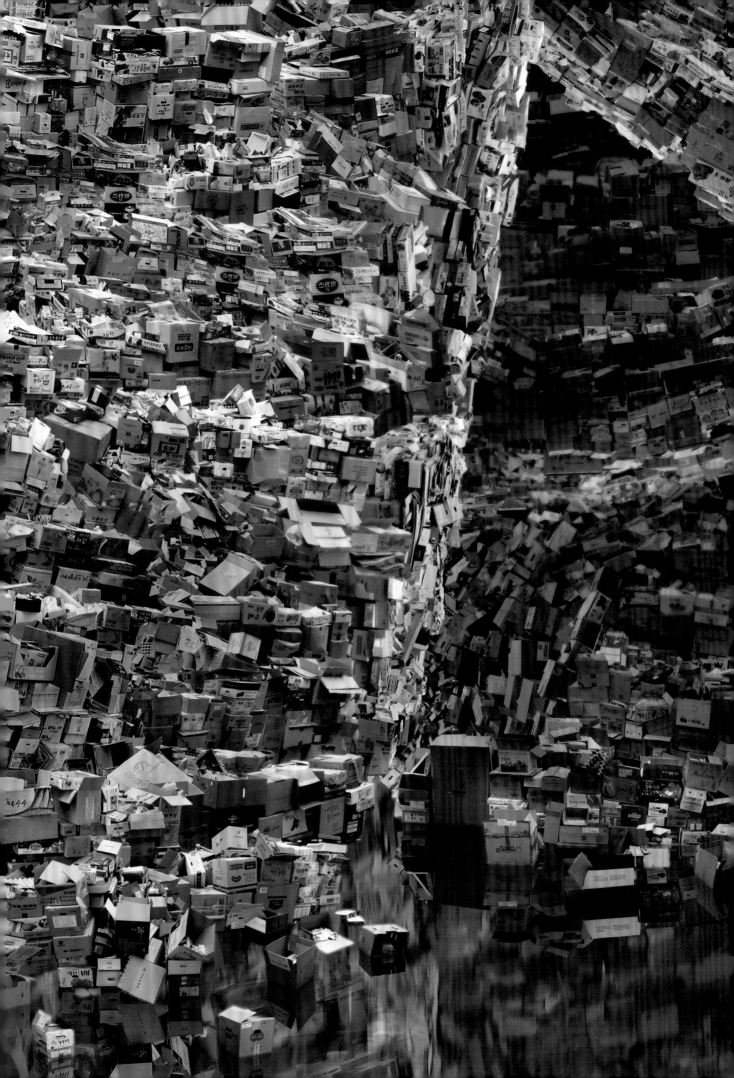

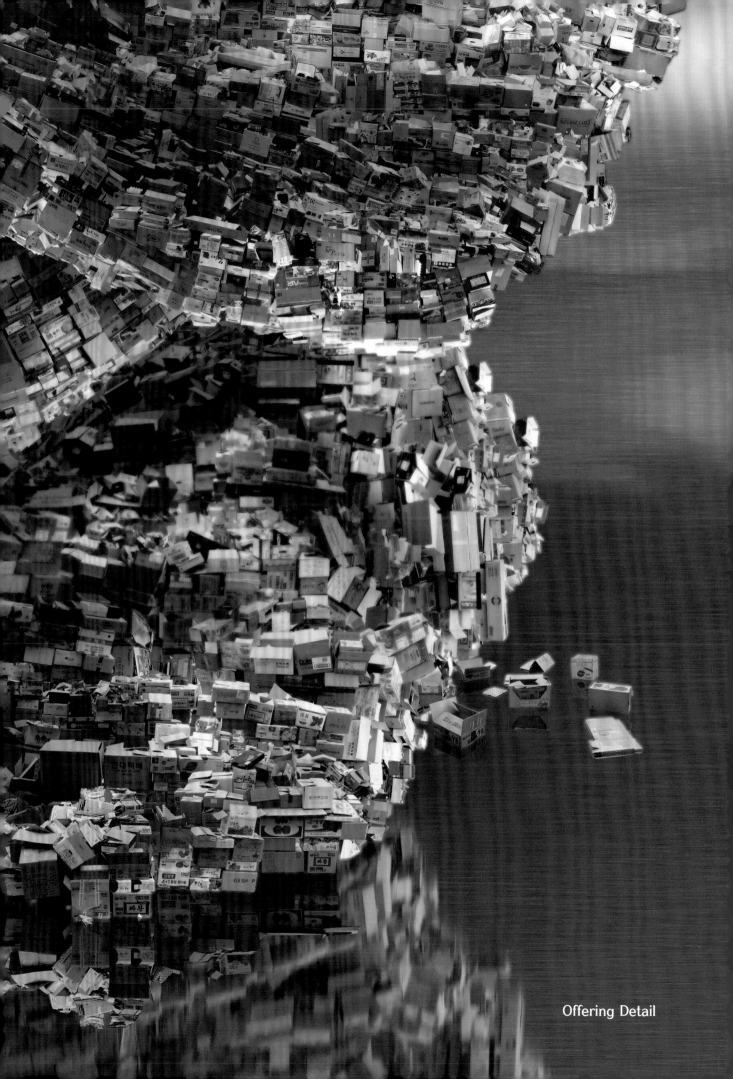

Offering Detail

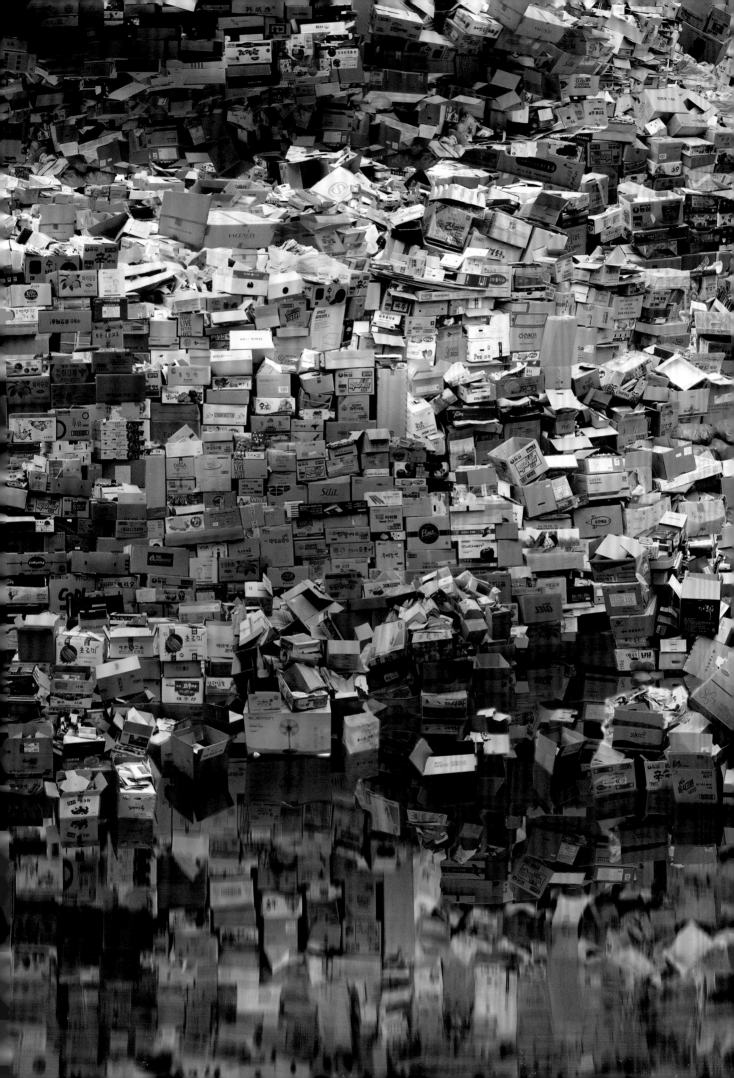

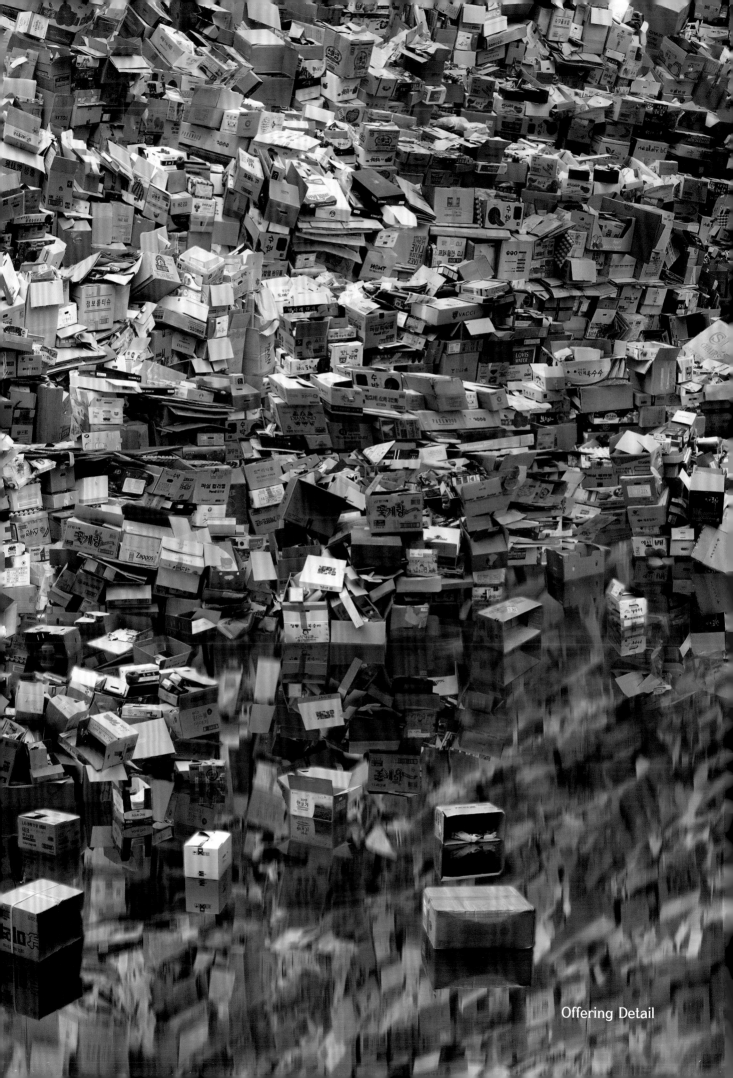

Offering Detail

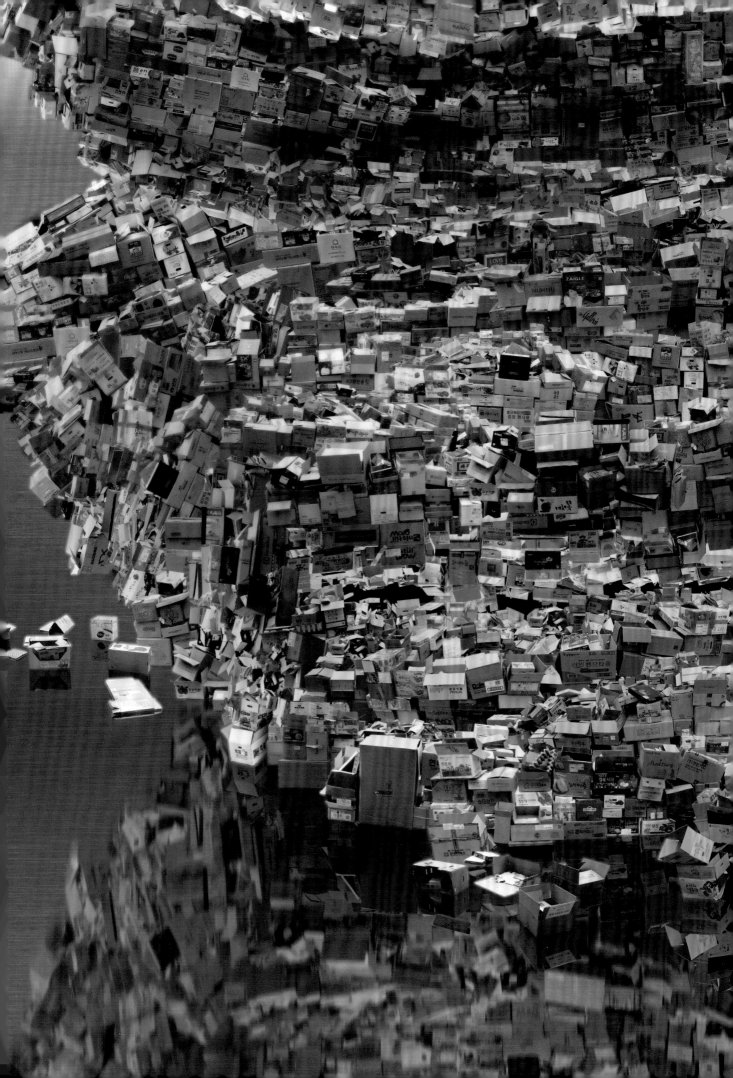

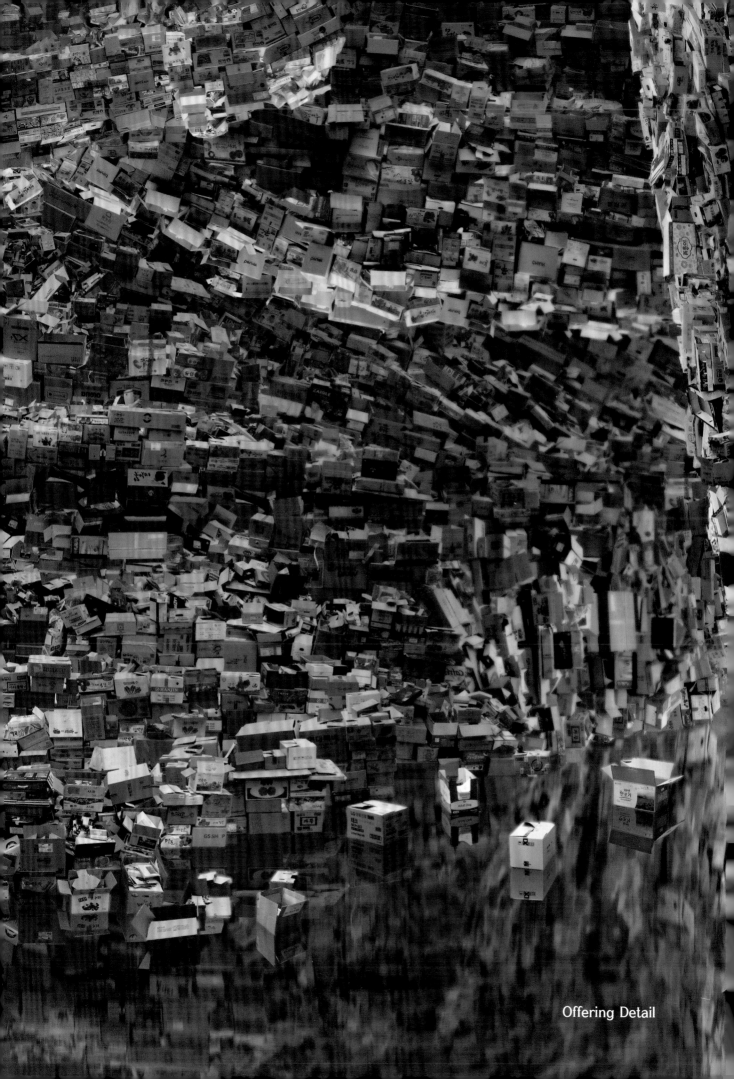

Offering Detail

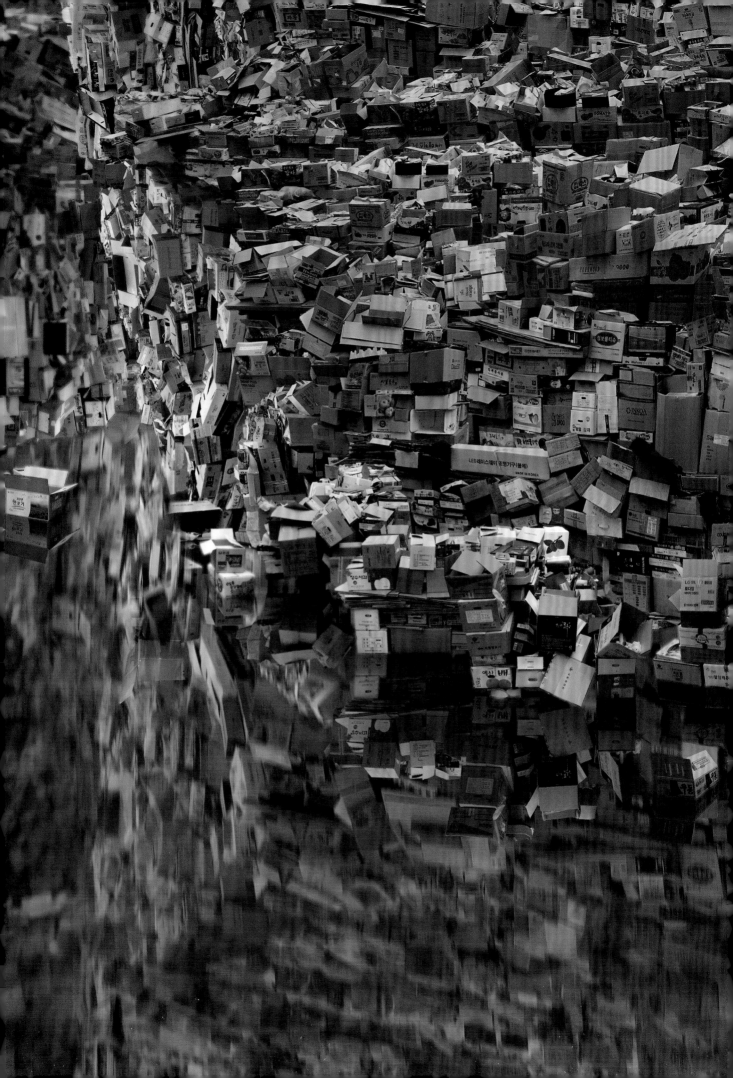

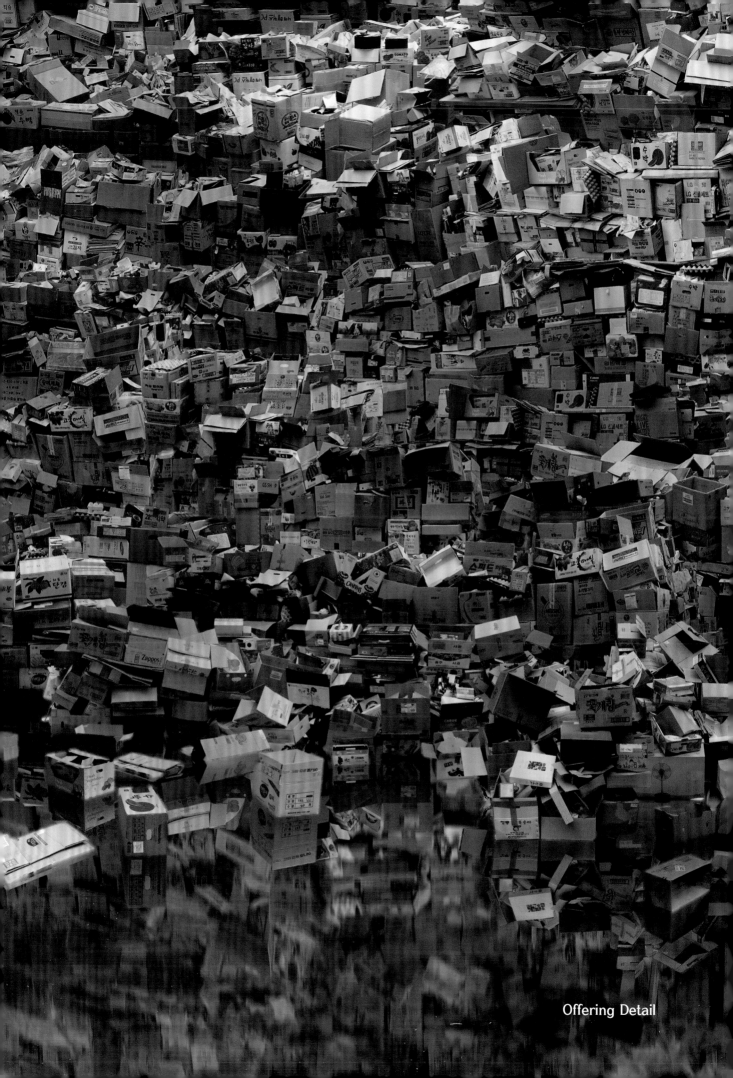

Offering Detail

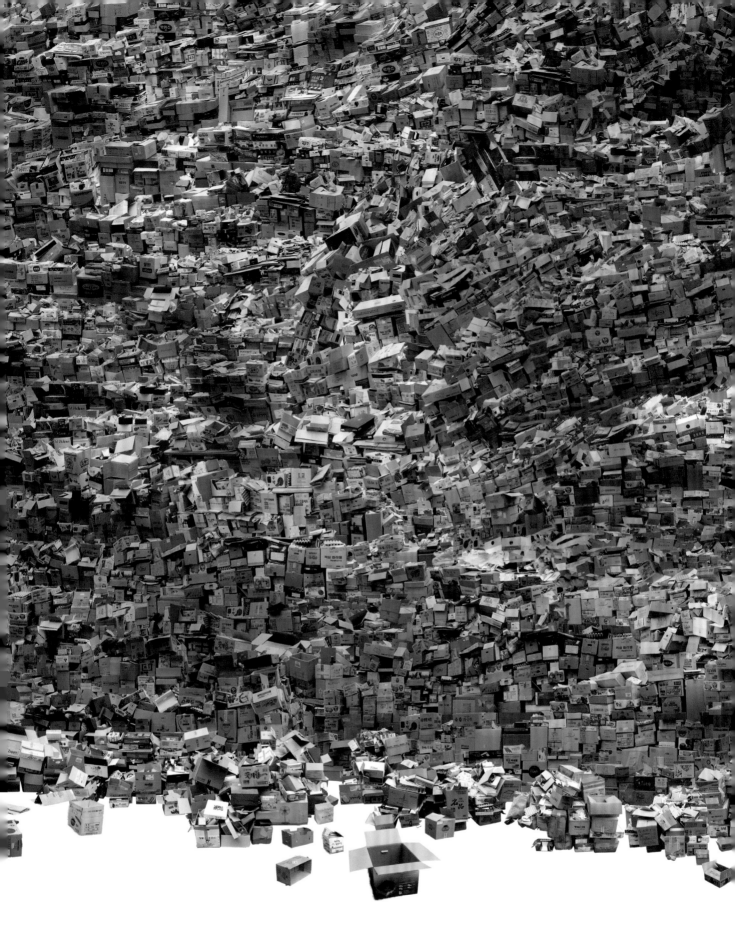

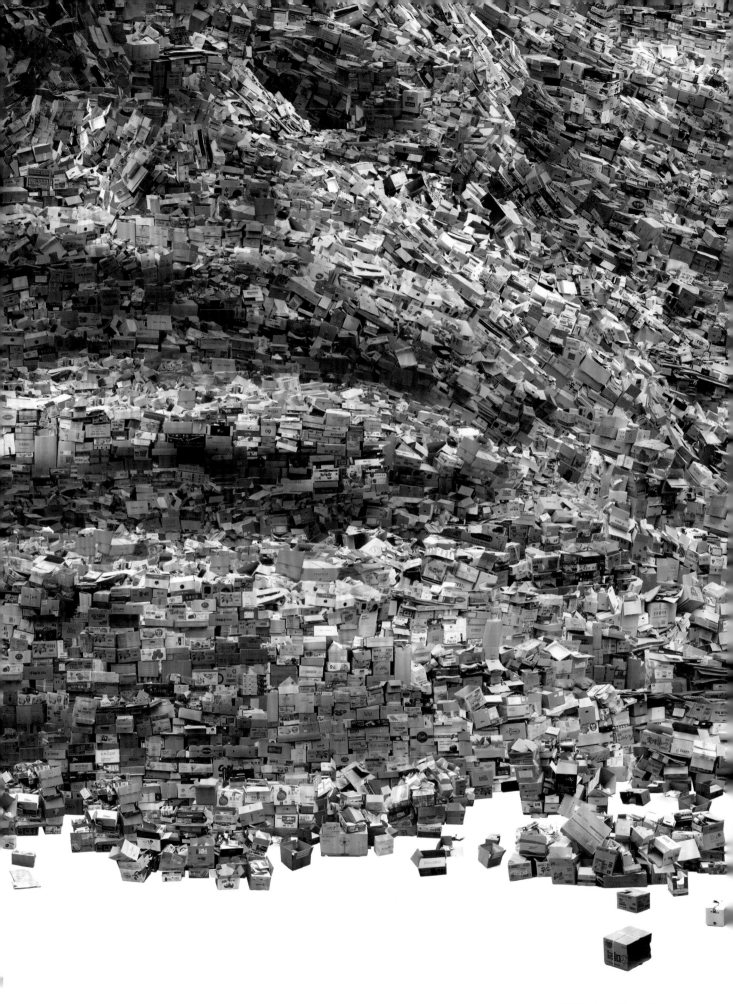

Offering Detail

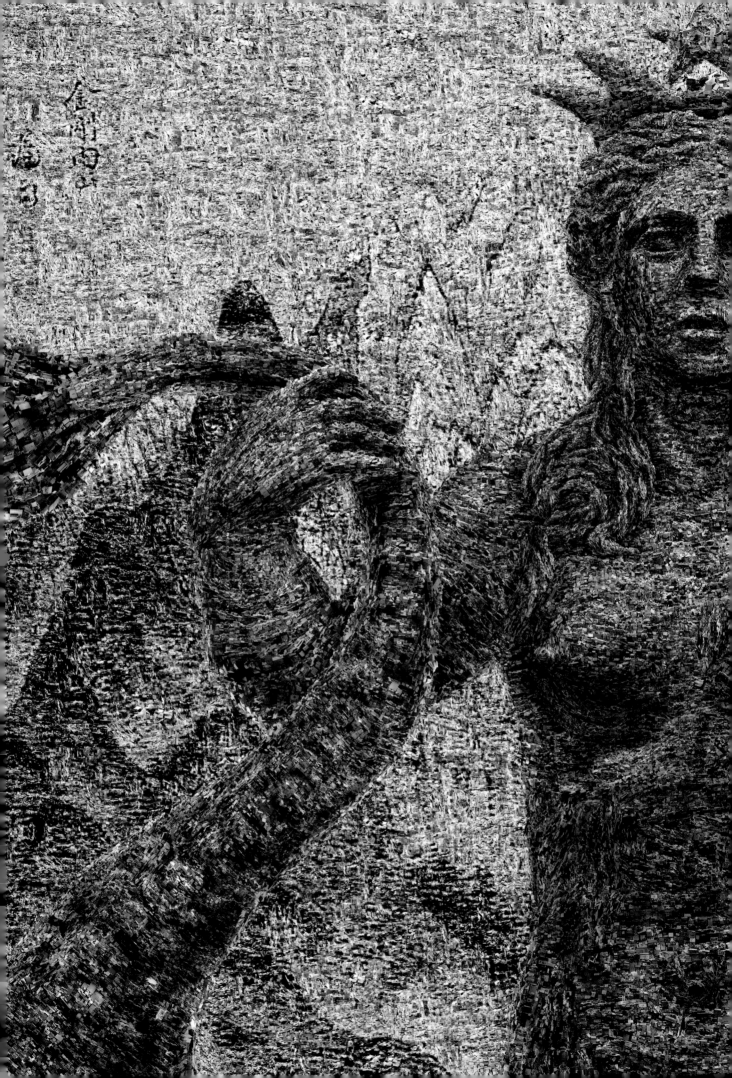

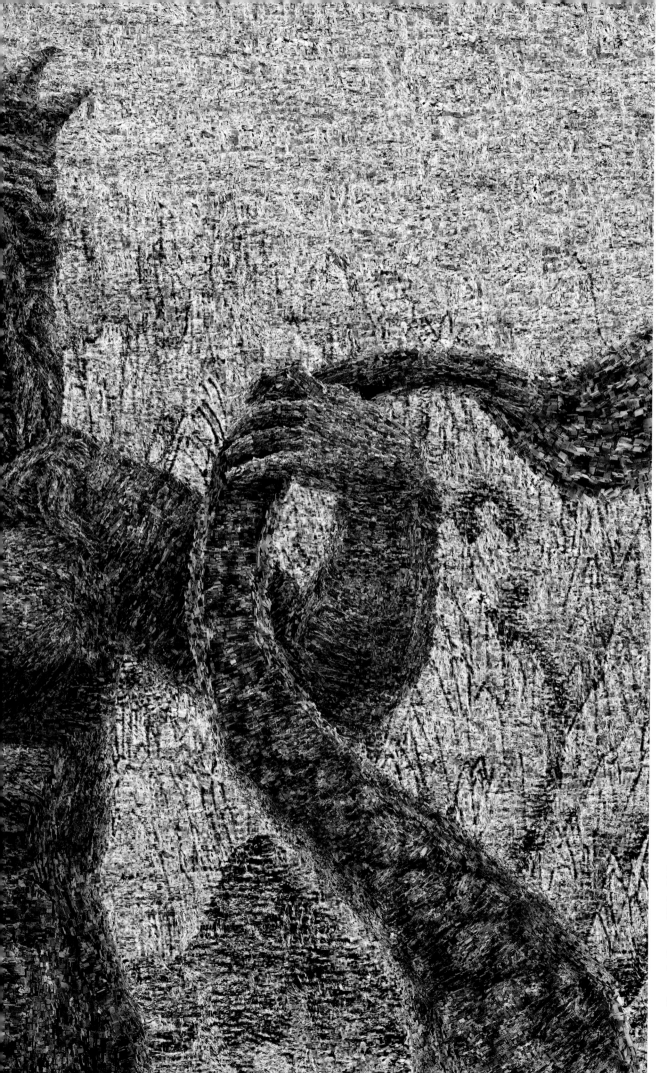

Temptation 230x300cm Inkjet print & Urethane coating on aluminum panel 2016

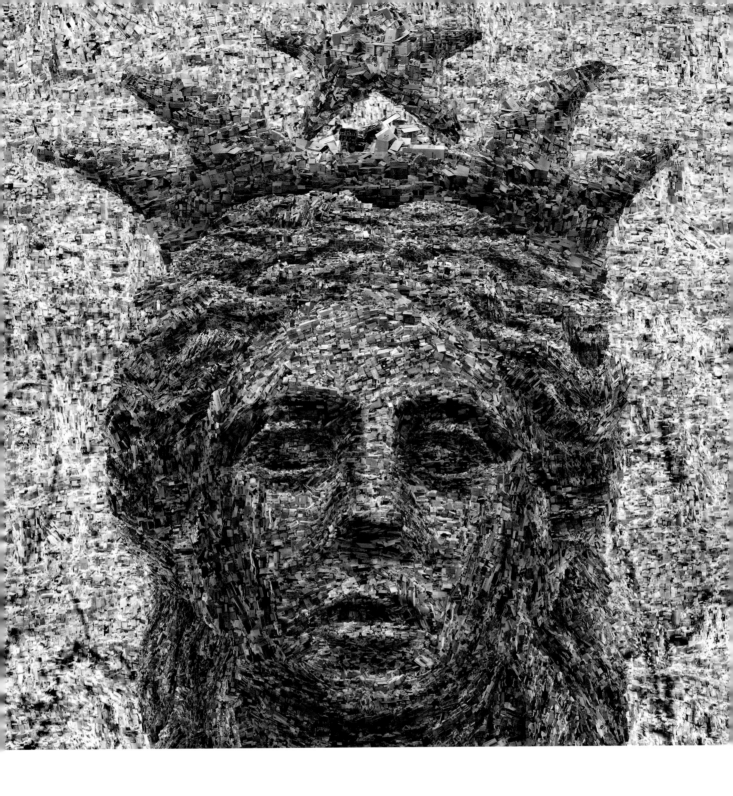

PP. 76–77

Temptation Details

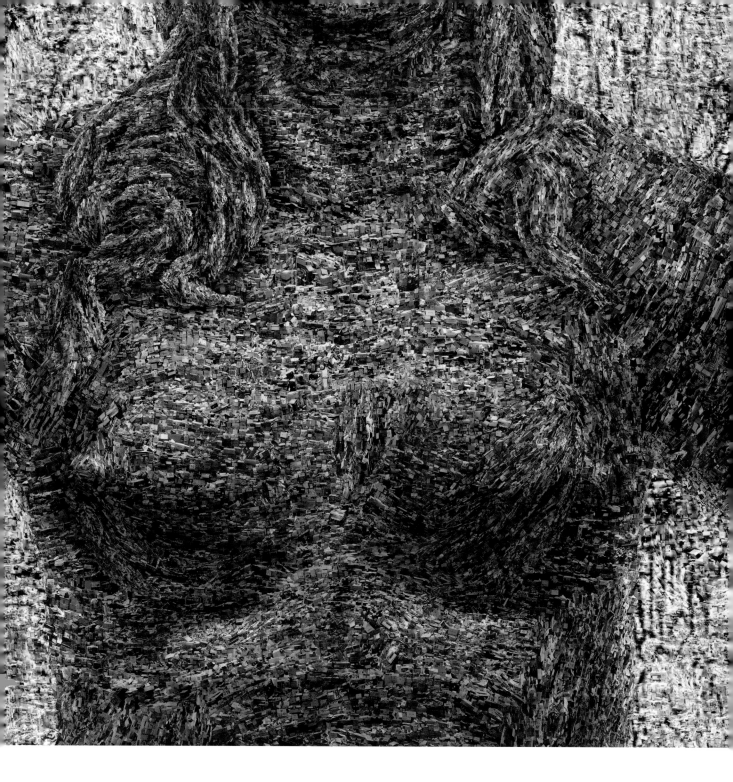

Aura :
Walter Benjamin

아우라는 내향적 향상을 방해하는 외향적 숭배.
아우라는 실체가 없다.
아우라는 권력과 힘이 생산하는 수갑.

The Aura is an extrovert worship that obstructs introvert advance.
The Aura has no entity.
The Aura is the handcuffs produced by power and force.

Worship :
Carl Gustav Jung

외부의 숭배적 요소는 내재적 가치와 원형을 파괴한다.

칼 융은 기독교의 외향적 숭배가 가지는 위험함에 대해
언급했으며 동양의 내향적 수행이 스스로의 마음속에서
진리에 도달하는데 큰 힘이 된다고 하였다. '서양인은
자연에 대한 엄격한 관찰과 탐구를 신뢰한다.
그들에게 진리란 외부적 세계의 객관적 내용과 일치되어야만
한다'고 융은 언급했다.

한국의 동시대 사람들은 동양의 종교와 수행에서 가졌던
내향적 가치보다는 기독교식 외향적 사고방식으로 변화되었다.

이 결과로 내면의 원형을 찾는 길이 더욱 어려워졌다.

External elements of worship destroy intrinsic value and
archetype.

Carl Jung mentioned the danger of Christian extrovert
worship and that the Oriental introvert practice is a
great way for reaching the truth in one's own mind.
'Westerners trust strict observation and exploration of
nature. To them, the truth is located to the objective
outside world' Jung said.

The contemporaries of Korea have changed from the
intrinsic value of oriental religion to the Christian way of
extrovert thinking.

As a result, it became more difficult to find the intrinsic
archetype.

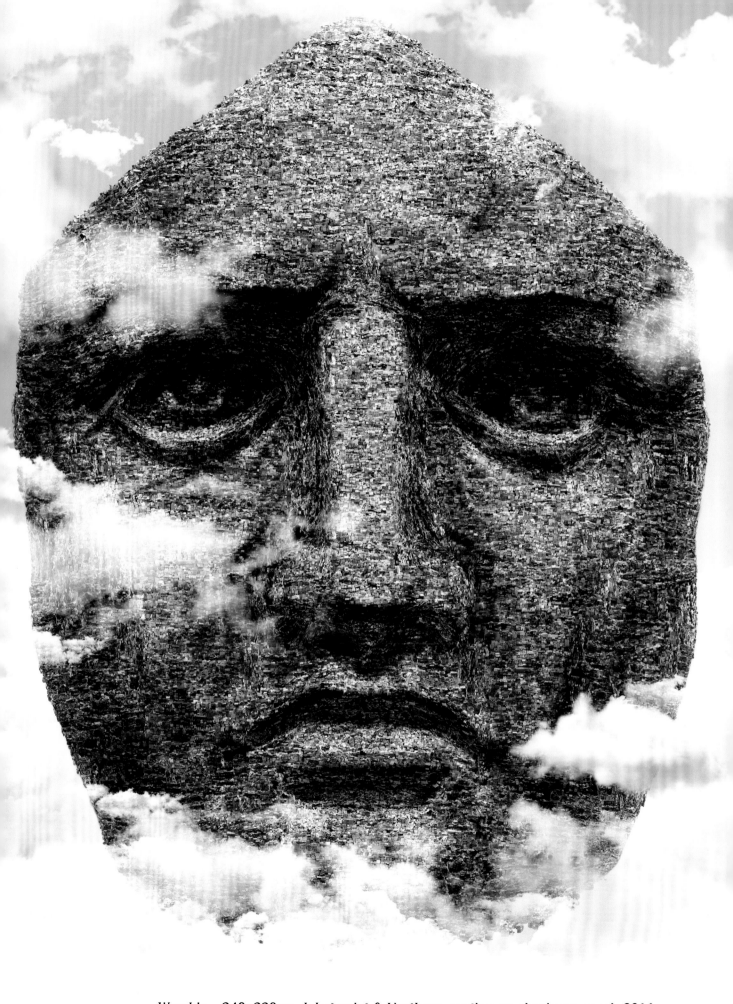

Worship　248x228cm　Inket print & Urethane coating on aluminum panel　2016

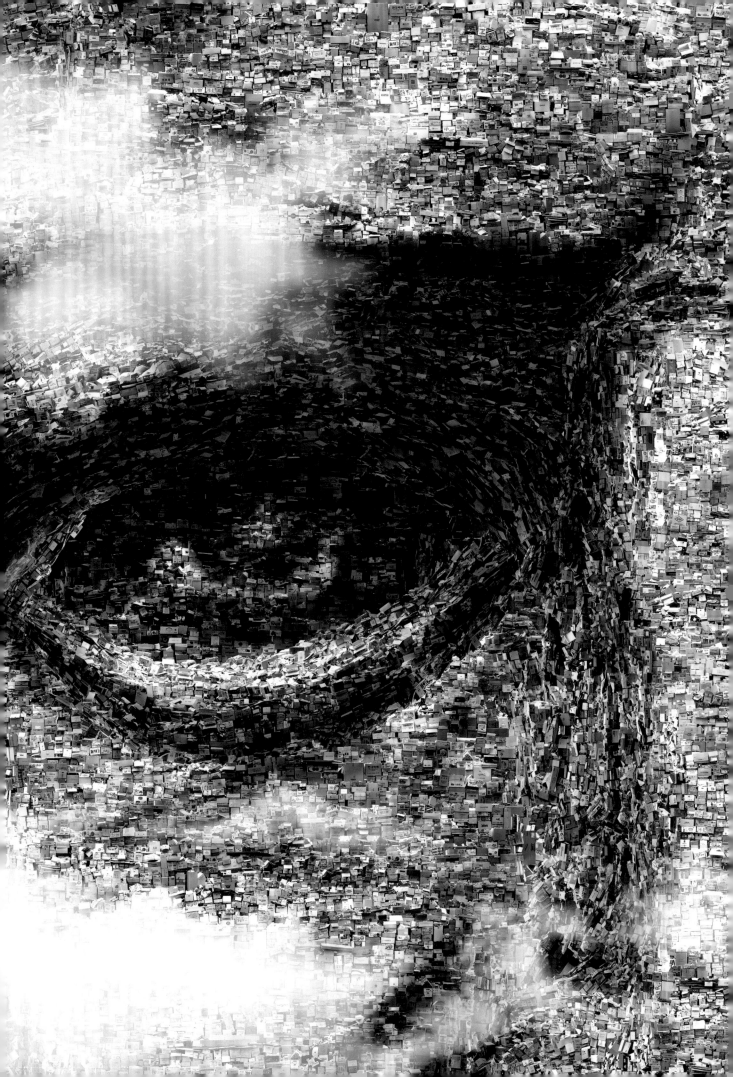

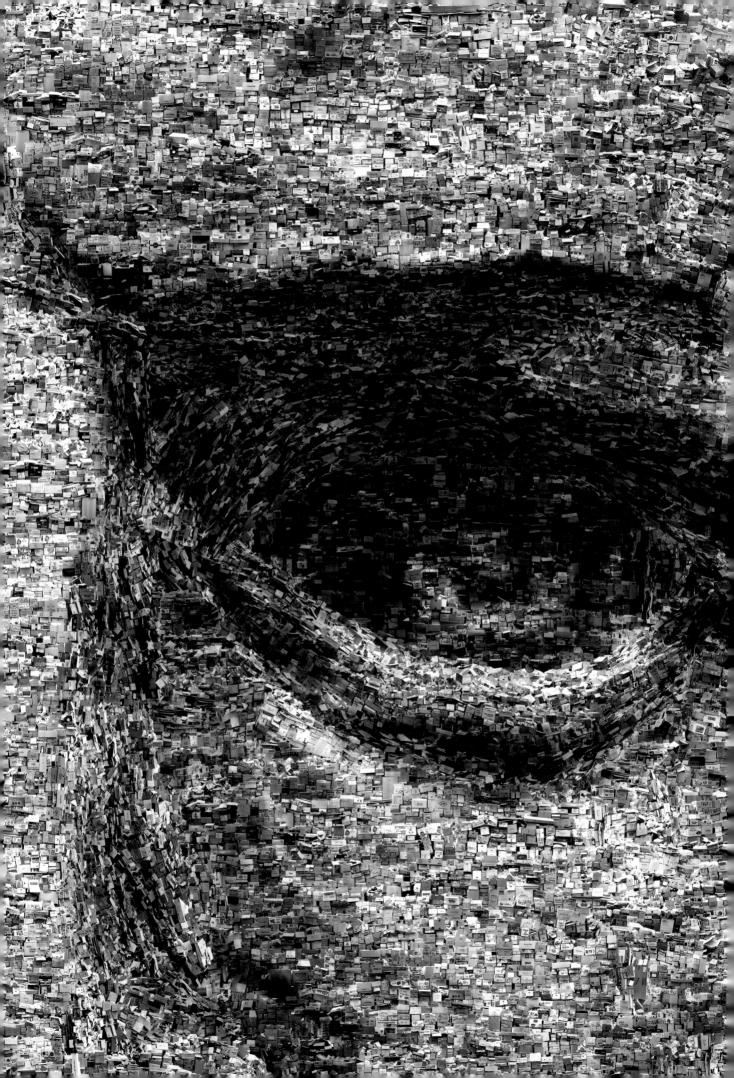

Plunder :
Walter Benjamin

기독교의 외향적 관점 + 아우라 + 시뮬라크르 = 약탈의 도구
발터 벤야민은 '과거 약탈자들이 종교에서 물신(物神상품
fetishism)으로 모습을 바꾸었다'고 언급했다.

Extrovert View of Christianity + Aura + Simulacre =
Tools of Plunder
Walter Benjamin insisted, 'Past plunder have
changed from religion to fetishism.'

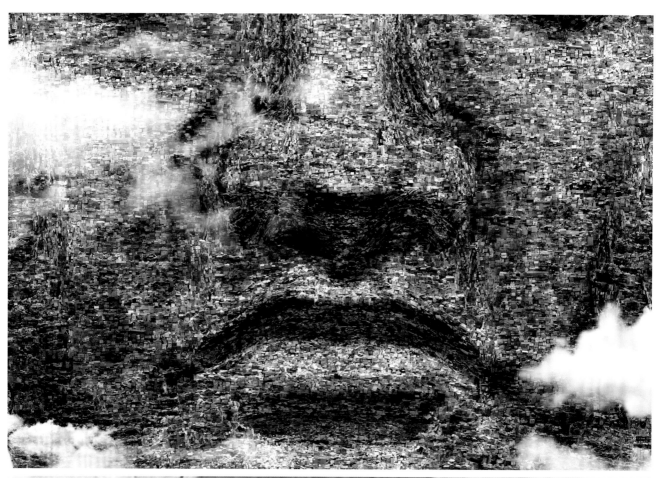

Worship Details

원형을 찾아나서는 돈키호테

박덕흠(출판인, 시인)

1. 프롤로그

내가 공구를 처음 만난 곳은 지인의 전시 오프닝에서다. 오프닝임에도 손님은 두 명이었고, 공구와 내가 그 두 명을 채우는 영광(?)스러운 자리였다. 그러니 곁눈질로든 정면으로든 공구를 볼 수밖에 없었고, 그렇게 본 공구의 첫 인상은 평범해 보인다는 말은 저런 사람을 두고 하는 말이구나 싶을 정도로 평범 그 자체였다. 어찌어찌 전시 작가를 포함해 세명이 뒤풀이를 하였고 공구가 한잔 더 사겠다는 제안을 해 술자리가 다시 이어졌다. 의외라는 말은 이럴 때 쓰는 말인가보다. 30년을 넘게 미술책만을 만들어 온 나는 미술인들을 보는 나름의 시각이 있다. 공구 자신도 작가라 하기에 아! 그렇구나' 하며 술자리는 이어졌고 어떤 작업을 하시나요?'라며 의미없이 던진 질문에 공구의 작업 들이 핸드폰을 통해 보여지기 시작했다. 30분이 흘렀을까? 내 오랜 출판 인생에서 10년주기로 저지르는 실수(?)가 튀어나왔다. 공구작가 나하고 책 한 권 만듭시다.' 그리고 헤어지는 자리에서 또한 번의 실언(?)이 나왔다. 당신, 그냥 내 동생 하지 그래.' 그렇게 시작된 공구와의 인연은 몇번의 술자리로 이어졌고 책이 만들어지고 있다. 만날 때마다 뭐 그리 거창한 미술얘기나 엄숙한 개똥철학을 늘어놓지도 않는다. 오히려 산업자본이 어떠며, 금융자본이 어떻고, 한술 더 떠 약탈경제의 심각성을 논한다. 듣다 보면 이 친구가 작가인가? 경제학자인가? 의구심이 든다. 그러다 뜬금없이 시쿰하다 못해 청국장 냄새가 폴폴 나는 커피가 좋단다. 어 그래? 나도 요즘 그런 커피에 꽂혀 있는데.' 술은 이런 술이 어쩌고 저쩌고 그러다 슬쩍 지 자랑이 나온다. 정말 청국장 냄새가 나는 시쿰한 커피 맛 좀 보실래요?' 그래서 커피도 얻어먹고 술도 마시고 그러면서 만난다. 귀찮은 게 점차 싫어지는 나이에 사람 만나는 재미를 공구가 흠뻑 적셔주고 있다. 내 사념의 문지방이 언제부터 이렇게 낮아져 있었나 하는 자괴감이 들 정도다. 거참 묘한 인간이다. 그러다 깨닫는다. 평범이 뿜어내는 공구의 아우라에 나도 모르게 놀아(?)나고 있음을. 특히 대화도중 의미없이 히히하고 웃는 웃음은, 매력을 떠나 내게는 힐링을 줄 정도이다. (왜 그런 지는 이글을 읽는 여러분이 알아서 챙기시라)

2. 원형

공구는 자신의 작업 출발점을 원형이라 했다. 인간의 순수한 정신은 태어날 때부터 잠재된 것으로 살아가는 동안 내향적 수행을 반복하면 자신들만의 정신적 이미지(원형)가 형성된다. 플라톤에서

융에 이르는 원형에 대한 논지를 공구는 자신의 작품속으로 끌어온다. 잃어버린 원형, 특히 외세의 반복된 침탈과 그로 인해 스스로 이루지 못한 근대화로 소멸되다시피 한 한국 고유의 원형을 찾는 것이 자신의 작업이라 한다. 이런 이유에서 인지 공구는 자신의 예술행위와 강대국의 경제 약탈 행위를 동일선상에 두고 있다. 실제로도 공구의 약탈경제연구는 이에 관한 책을 저술했고, 시중에 널리 유통될 정도의 전문가 수준을 소유하고 있다. 공구의 초기 작업 (Arche, Archetype)은 한국의 원형 찾기에 집중되고 있다. 사찰의 입구인 일주문과 원효굴, 용문굴 등 동굴의 입구를 찍은, 쉬운 말로 구멍(경계)들을 찾아 사진으로 옮긴 작업들이다. 그리고는 그 구멍들의 입구에 벤야민의 영역'을 우리 고유 언어인 문지방'으로 끌고 와 설치를 한다. 문지방이 설치되었다는 것은 이쪽과 저쪽의 세계가 확실하게 구분되었다는 얘기다. 하지만 이것은 이미 오래전부터 실제 된 얘기다. 일주문 문지방 앞에선 사람들은 손을 모아 합장을 하고 마음을 가다듬는다. 저쪽 세계로 들어서기 위한 통과 의례이다. 동굴도 예외가 아니다. 동굴 속에서 뿜어 나오는 쎄한 느낌은 사람의 발걸음을 한순간 붙잡는다. 이 쎄한 느낌은 이쪽 세상과 동굴 속 세상의 경계를 그어 놓은 동굴의 문지방이다. 이쪽과 저쪽을 구분 지어 놓는 문지방은 도대체 무엇인가? 벤야민의 말처럼 아우라가 붕괴된 세상과 아우라가 존재하는 세상으로의 경계 면일까? 공구가 찾고자 하는 원형이 존재하는 세상과 원형이 소멸된 세상의 접점인가? 이미 한국인의 정신속에는 벤야민까지 끌어오지 않더라도 두 세계의 통로 로서의 확실한 문지방 개념이 존재하고 있다. (물론 원형 작업이후의 작업에서는 벤야민의 약탈자의 개념은 중요하게 다뤄지고 있다.) 결혼을 할 때 신부가 평생을 살아야 되는 또 다른 집안으로 들어가면서 문지방에 놓인 바가지를 깨트리고, 삶을 마감할 때 상여가 집안을 떠나면서 문지방에 놓인 바가지를 깨뜨린다. 살기위해 들어오고 삶은 마감하고 저 세상으로 갈 때도 문지방이란 경계를 통과해야 되는 것이다. 이 문지방의 개념에 공구는 또 하나의 장치를 설치한다. 빛이다. 문지방이란 경계면에 빛을 설치해 두 세계의 합집합을 의도적으로 만들어 놓았다. 어느 세계가 되었든지 경외심과 숭배를 배제하고 자신을 찾아가는 즉, 우리를 찾기 위한(원형)과정의 공유 영역이다. 일주문 너머의 세상과 굴 속 세상은 빛이라는 공유영역에서 이제는 같은 조건이 된다. 공구 스스로도 자신 작업의 화면은 관람객이 원형을 찾는 interface라 했다. 그 곳은 약탈자가 주는 환상과 신화 따위는 없다. 바가지는 문턱에서 어차피 깨져야 한다. 잃어버린 우리의 원형을 찾을 준비만이 절실히 필요할 뿐이다. 공구의 사진작업에서의 빛은 예술적인 면에서 아우라가 물씬 풍긴다. 묵은 것과 동거하는 새로운 것에 어리둥절하는 돈키호테. 하지만 돈키호테는 스페인 정신의 원형이고 희망이었다. 공구는 문지방을 경계로 잃어버린 우리의 원형을 찾아 나서는 돈키호테다. 공구가 찾을 원형이 이제 우리의 희망이길 바란다.

3. 약탈

Phantasmagoric, Modern, Temptation, Offering, Beauty, Westin chosen, Worship, 공구의 작품명들이다. 유명 작품과 건축물 그리고 전설을 패러디한 것으로만 공구의 작품을 본다면 참 편하게 볼 수 있다. 그런데 작품들을 확대해서 들여다보기 시작하면 결코 편치 않다.

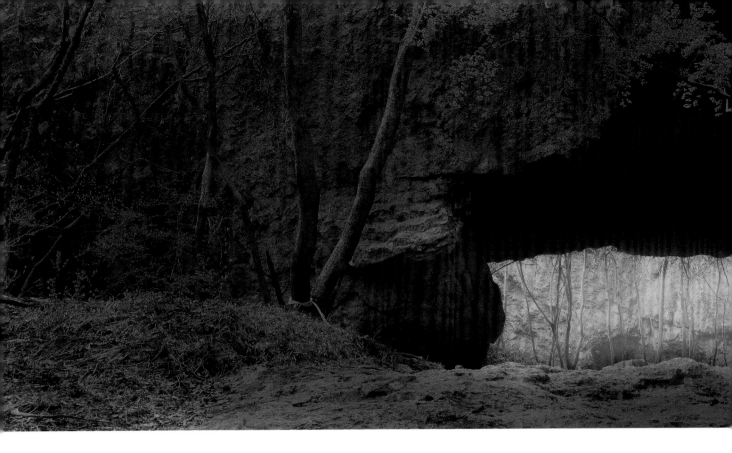

작품의 제목들이 가지는 상징적인 뜻만 보아도 그렇다. 환영, 환등, 숭배, 제물, 유혹, 쉽게 얻어지는 이익 등이다. 종교에서 시작되어 정치와 금융의 약탈로 이어지는 대중경제와 정신적 원형의 피폐를 표현하기 위한 의도적인 설정으로 보여진다. 하지만 난 이 제목들을 보며 공구의 다방면에 걸친 공부의 깊이가 예사롭지 않음을 느꼈다. 큰 축으로 본다면 서구의 약탈과 약소국의 피폐가 대립각으로 진행되고 있으며, 그 속에 위에서 열거한 상징적 의미들을 집어넣어, 공구 자신의 의도를 정확히도 작품 속에 집어넣고 있다. Phantasmagoric은 다 빈치의 걸작 최후의 만찬을 패러디한 작품이다. 최후의 만찬에 재미있게도 Phantasmagoric이란 제목을 붙여 놓았다. 칼 융이 언급한 기독교의 외향적 숭배의 위험성을 기독교의 가장 위대한 성화속에다 공구 자신의 의도를 끌고 들어왔다. 놀라운 발상의 전환이 아닐 수 없다. 그리고는 작품속으로 발터 벤야민의 약탈 도구들을 가져와 가득 채워 놓았다. 작품 우측의 숫자는 비트코인의 총 발행 개수이다. 그 밑에서 마태오와 유다가 샴페인을 터트리며 비트코인의 개수를 좀 더 채굴하자며 시몬을 설득하고 있는 듯하다. 작가가 의도했는지는 몰라도 세리 출신으로 금융업자들의 수호성인인 마태오와 은전 30개에 스승을 팔아 치우는 배신의 아이콘 유다의 머리위에다 배치한 숫자는 나만 혼자 재미있게 느끼는 절묘한 배치인가? 돈이 정의가 되고 약탈이 힘인 세상에 대한 패러디? 손오공이 제 아무리 날고 뛰어도 부처의 손 바닥을 벗어나지 못했듯이 비트코인은 예수의 손 바닥 위에서 놀고 있다. 물신(物神)들의 파티가 끝나고 나면 예외 없이 쌓이는 쓰레기(box)들, 그리고 쌓이고 펼쳐진 box들. 곳곳에 자동차와 법륜, 크리스마스트리가 쳐 박혀 있다. 황홀한 절정의 세계를 보여주는 4그루의 단풍나무들, 결국 쓰레기 더미에 떨어져 쓰레기가 되고 말 운명의 예언목이다. 주최자가 누구든지 파티는 계속되

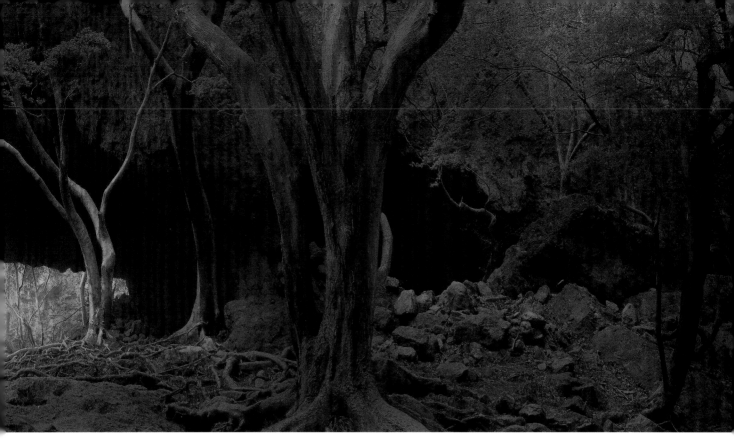

Archetype 4　50x180cm　Photograph　2013

고 그 파티 끝에 남는 box는 생기고 버려지고 할 것이다. 공구는 자신의 작업에서의 box를 각질이라 했다. 각질은 항상 새로 생기고 떨어지기를 반복한다. 그리고는 각질의 반복처럼 약탈당하는 세상은 계속 그렇게 반복되며 흘러간다. 종교가 전부였던 중세란 최후의 만찬 식탁위로 권력과 힘이 생산하는 실체 없는 아우라(약탈 현장)들이 모두 펼쳐졌다. 그리고 시뮬라크르가 객관적 진리를 뒤엎는 세상이 창조되었다. 다 빈치의 원근법을 활용해 배치한 뒷배경들은 컨테이너다. 그런데 컨테이너의 바깥면이 안으로 들어와 배치되어 있다. 지금, 이 최후의 만찬장은 실내가 아니라는 소리다. 한정된 세상이 아니라 세상 전체가 들어와 펼쳐진 것이다. 그리고 종교로 자행된 중세의 약탈 현장부터 현재 진행중인 코인 약탈까지, 약탈의 현장들을 적나라하게 보여주고 있다. 이제 공구가 창조한 세상속에는 상품과 화폐의 물신들이 난장질하는 처절한 약탈의 리그만 있을 뿐이다. 우리가 살고 있는 세상은, 정점을 찍고 내려가는 비트코인 그래프와 시즌 70% 할인행사들에 환호하고 절망하는, 그리고 새로 생기는 각질 같은 삶을 반복하는 Phantasmagoric일 뿐이다. Offering도 예외는 아니다. 그리스 신화 속 태양의 신인 헬리오스의 목을 따다 스테인리스의 쟁반위에 올려 놓았다. 제물이다. 이 발상도 참으로 기발하지 않은가? 서양의 지배자들은 자신들의 신으로 남신(男神)을 섬긴다. 서양의 지배층이 섬기는 남신 중 하나인 헬리오스의 목이 제물로 올려진 Offering. 쓰레기를 쌓아 헬리오스란 우상을 만들고 외향적 숭배의 아우라를 물씬 풍겨 놓았다. 그러면 뭐하는가? 진짜와 가짜의 경계가 없어지고, 가짜들이 진짜를 대신하는 현대사회란 스테인리스 판 위에 차려진 제물일 뿐이다. 공구는 서양 지배자들이 숭배하는 헬리오스를 그것도 그들이 싸 놓은 쓰레기(box)더미들로 만들어 제물로 올려놓았다. 공구의 의도는 이렇게 확실하다. Temptation은 아

예 노골적으로 스타벅스의 로고를 패러디했다. 정치와 이념이 상충될 때에도 서구의 자본주의를 대표하는 미국의 상업주의는 예외 없이 세계 곳곳을 파고들었다. 대표적인 것이 코카콜라였다. 세계인들은 이 맛에 세뇌되어 자신들이 약탈당하고 있다는 사실조차도 망각해 버렸다. 시애틀에서 시작된 미국 커피의 공세는 딴 나라들은 고사하고 한국의 젊은이들에게는 거의 종교화(숭배)된 느낌이 들 정도이다. 스타벅스 커피에 유혹당하고 마취 당한 사람들. 지금도 한국에는 1000여개의 지점이 성업 중이다. 스타벅스는 막대한 이익을 한국으로부터 손쉽게 가져간다. 이것이 문화 약탈이란 의식을 언급하는 사람이 바보가 될 지경으로 너무나 쉽게 유혹을 당하고 그들에게 이익을 넘겨준다. Worship도 마찬가지이다. Temptation과 맥을 같이 한다. 세이렌(스타벅스 로고 속 여인)의 매혹적인 노래는 엄청난 아우라를 뿜어내며 인간의 의지를 무력화시키고 자신들의 의도대로 사람들을 파멸시킨다. 칼 융은 외부의 숭배적 요소가 내재적 가치와 원형을 파괴한다고 경고했다. 실체 뒤에 숨어있는 외부의 아우라가 권력과 힘을 갖고 우리의 의지를 무력화시키고 우리의 원형을 병들게 하고 파멸로 몰아가고 있는 것이다. 발터 벤야민의 말이다. 이제 약탈자들은 종교에서 물신으로 모습을 바꾸었다. 그래도 세이렌은 부셔진다. 부셔져야 한다. 독수리의 몸에 얹혀진 아름다운 여성의 얼굴, 그 입술에서 흘러나오는 고혹적인 노래도 실패가 될 수 있다. 오디세우스는 자신의 몸을 돛대에 묶어 세이렌의 유혹을 지나쳤고 오르페우스는 세이렌의 노래보다 더 아름다운 리라 연주와 노래로 세이렌에게 굴욕감을 주었다. 세이렌들은 무시와 굴욕감에 자살을 한다. 치명적인 유혹도 실패한다. 어쩌면 우리가 찾아야 할 원형의 실마리가 약탈속에 있는 것은 아닐까? 공구의 의도도 여기에 닿아 있을 것 같다. 우리 스스로가 이루지 못한 근대화의 아쉬움을, 공구는 그의 글과 작업 속에서 우리의 원형이 깨진 두가지 요인중의 하나로 지적할 만큼 집요하게 토로하고 있다. Westin chosen과 Modern이다. 두 작품 모두 일제강점기의 슬픈 유물들로 Westin chosen은 조선호텔 옆에 남아있는 환구단의 석조 대문을, Modern은 고종의 제국 복장을 패러디한 것이다. 제목의 표기도 Josun이 아니라 일본인들이 한국인을 비하해 부르던 Chosen으로, Modern은 얼굴 없는 제국 복장만으로 작품화 했다. 우리의 근대화가 일제강점의 결과물로 온 것에 대한 아쉬움의 표현일 것이다.

4. 에필로그

먼저, 내 시선은 공구의 작품을 구경하고 있는 한 명의 관객에 머무르고 있음을 밝힌다.

약탈시리즈들은 box들을 하나하나 사진으로 찍고 그 이미지들을 컴퓨터로 들여와 콜라주기법으로 작품화한 3D 콜라주들이다. 폐기물 중 오로지 box만을 찍어 콜라주기법으로 작업을 하는 작가는 내 기억으론 공구가 유일하다. box는 공구 작업에서 끊임없이 생기고 떨어지는 약탈의 부산물들이다. 약탈의 부산물로 약탈의 주체를 형상화한다. 결코 역설의 패러다임이 아니다. 작가가 사회에 책임질 의무의 하나라고 본다. 나는 공구의 작업들을 보면서 한계에 직면한 한국미술이 나가야 될 방향성을 보고 있다. 약탈의 역사가 반복되는 세상속에서 공구의 작업은 올곧은 잣대가 예술이란 옷을 입고 세상에 울리는 북소리기 때문이다.

Activist Art:
Plunder Economy
행동주의 예술:
경제 약탈

약탈경제연구소장의 약탈경제 보고서
The Predatory Economy Report by the Chief
of the Predatory Economy Institute

GONG GOO
X
WHITE
DOG

QR코드를 스캔하시면 약탈경제연구소의 약탈경제 보고서 영상을 보실 수 있습니다.

QR코드를 스캔하시면 화폐개혁 시리즈의 영상을 보실 수 있습니다.

Bitcoin: Plunder capital

발터 벤야민이 언급한 약탈자는 '종교'에서 '물신', '금융자본',
'암호화폐'로 이어진다.
새로운 신화와 새로운 환상 그것은 약탈자가 만든 새로운 파라다이스.
새로운 빚과 새로운 고통을 주는 새로운 마약.

The plunder mentioned by Walter Benjamin leads from
'religion', 'fetishism' and 'financial capital' to 'cryptocurrency.'
It is a new myth and fantasy that are new paradises created
by the plunder.
It is a new narcotic that gives new debt and pain

Archetype
원형

내면적 원형을
찾아나서는
파사쥬의 알레고리

김성호 (미술평론가)

통로 : 구멍의 내적 미메시스와 메타포

그의 사진에는 하나의 구멍이 있다. 그것은 크든, 작든 그의 사진을 가득 채운다. 그것은 인화지 위에 뚫린 실제의 구멍이 아니지만, 2차원 평면의 납작한 사진의 표면을 주저 없이 3차원으로 공간화 시킨다. 그것은 표면상으로 사진의 재현 효과 때문이지만, 공구의 사진에서 그것은 본질적으로 메타포(metaphor)의 차원에서 작동한다.

생각해보라. 미메시스(mimesis)의 오랜 강령을 실천해오던 회화의 노동을 일순간에 빼앗으며 등장한 사진의 '침탈의 열매'는 재현(representation)의 언어였다. 그것은 동시에 오늘날 사진이 탈주해야 할 딜레마이자 업보이기도 하다. 작가 공구는 이러한 사진의 딜레마를, 디지털 카메라로 촬영한 이후 이미지를 컴퓨터로 불러와 무수한 리터칭을 거치는 메이킹포토(making photo)의 방법론으로 접근하면서, 일정부분 극복한다. 그도 그럴 것이 디지털 테크놀로지는 피사체의 변주, 재현으로부터 표현으로의 전환 뿐 아니라, 포토몽타주의 허상을 진짜처럼 위장하는 등 대상의 실재를 왜곡하면서 사진으로부터 재현의 언어를 천연덕스럽게 탈주시키기 때문이다.

이러한 차원에서 그의 납작한 사진에 자리한 구멍을 3차원으로 공간화 시키는 지점은 근본적으로 메타포의 차원으로부터 유발된다. 그것은 물리적 변환의 외적 차원이 아닌 비물리적 변환의 내적 차원이다. 또한 그것은 외적 미메시스로부터 탈주한 내적 미메시스이기도 하다. 벤야민에게서 미메시스란 인간이 자신과 환경 사이에서 '닮음(Ähnlichkeit)'을 만들어내고 이질적인 것들 사이에서 소통의 의미를 창출하는 인간학적 능력에 관한 이름이다. 이 지점은 공구의 사진에 관한 우리의 논의인 메타포와 만나게 한다.

Archetype II 75x110cm Photograph 2013

'A는 B다'는 식의 동류로의 전이(轉移), 유사성에 근거한 전화(轉化), 의미의 전용(轉用)을 지칭
하는 메타포는 공구의 사진에 나타난 구멍에서 여실히 나타난다. 그것은 '구멍'의 3차원적 전화
가 야기하는 '통로'를 의미함과 동시에 그것으로부터 유발되는 모든 개념들과 공유한다. 사찰의 '누
하진입(樓下進入)'을 포착한 사진들(부석사, 금산사), 문지방이라 의미를 붙인 사진들(부석사, 환
구단, 승가사 일주문), 자연의 풍파에 의해 저절로 생겨난 동굴 사진들(개암사 원효굴, 용문굴)에
서 드러난 구멍과 통로는 그것의 메타포들을 소환한다. 차안(此岸)과 피안(彼岸) 사이의 중간계
(intermediate world), 주체와 타자 사이의 사이 공간(interspace), 주체와 대상 사이의 접점
(interface)이 그것들이다. 주지하듯이 이것들의 용례는 제각각이지만, 그 개념은 한 주체가 타자,
대상과 만나는 다양한 방식을 두루 아우른다.

공구의 사진에서 나타나는 이것들은 이종(異種)의 모든 경계면에 대한 지칭이자 사유임과 동시에,
그것으로부터 벌어지는 모든 사건의 의미론을 함유한다. 공구의 조용한 사진에서는 이러한 전환(轉
換)의 메타포가 수시로 발생한다. 예를 들어 어두운 누하진입의 통로속으로 들어서는 그의 사진은
'충만한 어둠/부재한 빛'과 같은 지속적 전환을 우리에게 경험하게 만든다. 따라서 그의 사진에서
구멍으로부터 덩치를 키운 통로의 메타포는 정지체로 존재하기 보다는 끊임없이 움직이는 운동체
로 생성하면서, 그의 조용한 사진을 꿈틀거리는 무엇으로 살아 움직이게 만든다.

Archetype 5 50x180cm Photograph 2013

문지방 : 파사쥬의 알레고리와 내면적 원형의 거주지

작가 공구는 자신의 사진에 나타난 '구멍→통로'라는 전환의 메타포를 벤야민의 쉬벨러(Schwelle)
로 풀이한다. 이 독일어는 주로 문지방, 문턱, 혹은 철도의 침목, 횡목을 지칭하지만, 경계, 접점, 입
구로 번역되기도 한다. 벤야민의 쉬벨러에 대한 번역어로 공구가 취한 것은 '문지방'이지만, 그것의
구체적 의미는 경계와 접점이다. 벤야민은 이 쉬벨러를 '이 쪽도 아니고 저 쪽도 아니지만, 이 쪽이
기도 하고, 저 쪽이기도 한 영역'으로 고찰한다. 벤야민이 쉬벨러를 고찰하게 된 계기는 19세기 파
리의 파사쥬(passage)로부터였다. 그것은 연속되는 아치와 기둥들이 만들어내는 기다란 복도를
지닌 개방형 건축물로 훗날 근대적 쇼핑몰인 아케이드(arcade)로 계승된다. 파사쥬가 불어로 통
행, 통과, 통로, 복도를 의미하기도 하듯이, 이것은 실내 공간에 위치하면서도 거리 공간과 연결되
어 있는 '사방으로 열린 공간'이다. 그것은 안과 밖이 뒤섞이는 혼성의 공간이자, 경계로 구획된 위
계와 질서의 공간을 무너뜨리는 탈구획의 경계 영역이자, 위계와 탈위계를 오고가는 중간 영역이
다. 또한 그것은 소비와 교환을 통해 공적 영역과 사적 영역을 매개해주는 공간이기도 하다.

우리는 여기서 벤야민의 쉬벨러가 파사쥬로 확장하는 만남의 접점임을 확인할 수 있듯이, 공구에게
서 구멍, 통로, 문지방은 이러한 벤야민의 만남의 공간이라는 '알레고리적 메타포'에 대한 '사진적
실천'으로 살펴볼 수 있다. 즉 벤야민이 파사쥬로부터 찾아낸 쉬벨러는 'A도 아니고 B도 아니지만,
A이기도 B이기도 한' 확정할 수 없는 알레고리이자, 운동하는 경계 영역이라면, 공구의 사진에 나
타난 구멍 혹은 통로들은 이러한 벤야민의 알레고리적 메타포를 조형적으로 실천한다고 할 것이다.

공구의 사진이 찾아 나선 탈경계의 영역은 서구의 파사쥬가 아닌 누각 아래를 통과하는 사찰에서의
'누하진입'이라는 독특한 설계 구조이다. 그것은 물리적 공간이기 보다는 개념적 공간이며 공간에
작동하는 인간의 행동방식을 동시에 지칭한다. 그곳에서 공구는 벤야민이 찾아낸 쉬벨러 혹은 문지

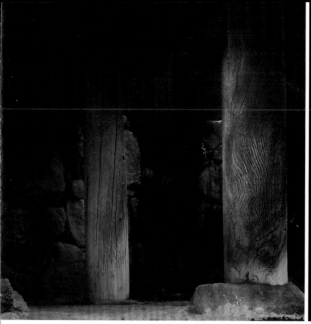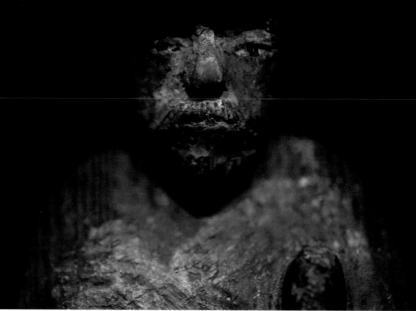

Arche 3　40x60cm　Photograph　2013

방을 읽어낸다. 어두운 통로 끝 출구에 푸른 하늘을 가득 채우고 있거나 인공적이기조차 한 푸른 광채, 노란 광채로 빛나고 있는 그 곳에서 공구는 현대문명 속 인간세계를 읽어낸다. 사찰, 동굴, 환구단에 나타난 구멍 혹은 통로 위에 작가 공구는 벤야민의 문지방이라는 알레고리적 메타포를 얹어내고 만남과 이별, 통합과 해체, 지배와 피지배의 뭉뚱그려진 인간 관계학을 읽어내는 것이다. 본의(원관념)가 숨겨진 채 유의(보조관념)가 표면에 선 이중구조를 알레고리라고 거칠게 정의한다면, 그의 사진에 나타난 문지방에는 거꾸로 읽거나 뒤집어 읽어야 할 알레고리적 메타포로 가득하다고 할 수 있겠다.

알레고리의 가장 강력한 모티브 중 하나가 '사물의 무상함에 대한 통찰을 통해 그것들을 영원성의 차원으로 끌어올리는 것'이듯이, 작가 공구의 문지방이라는 알레고리적 메타포는 최종적으로 그의 또 다른 관심인 원형(archetype)을 지향한다. 그것은 유물, 유적의 물리적 원형이기보다는 그것들로부터 추출되는 내면적 전통문화원형이자 영원성의 지평이다. 특히 공구의 사진에는 동양의 감각적 문화로서의 원형이 자리한다. 그것은 선운사 석불에서, 상여조각을 포착한 그의 사진에서 감지되는 '피안'에서의 구원의 메시지처럼 직관적이고, 비과학적이며 신비적이기조차 하다. 바르트(R. Barthes) 식으로 그것은 풍크툼(punctum)처럼 언어로 해석이 불가해한 직관이 전면에 나선 가운데 작가 공구가 찾아나서는 불가해한 세계이다. 벤야민의 번안인 '문지방' 위에, 작가 공구가 컴퓨터 그래픽을 통해 그토록 빛나는 인공의 광채를 부여했던 까닭은, 그의 사진이 내면적 원형의 세계를 찾아나서는 모든 이들에게 '길'을 환히 밝혀주는 진실한 안내자로 정초되기를 기대했던 까닭이리라.

출전
김성호, <내면적 원형을 찾아나서는 파사쥬의 알레고리>, 미술과 비평, 공구 작가론, 2013 겨울호 pp.84-87

Allegory in Passage
Searching for Inner
Archetypes

Sungho Kim
Art critic

Passage: The Inner Mimesis and Metaphor of the Hole

In his photographs, there is a hole. Whether big or small, it fills his photographs. It is not an actual hole pierced on the surface of the photographic paper, but it effortlessly transforms the two-dimensional flat surface of the photograph into a three-dimensional space without hesitation.

This is due to the surface-level effect of the photographic reproduction, but within Gonggoo's photographs, it fundamentally operates within the dimension of metaphor.

Think about it. The 'fruit of the plunder' of photography that suddenly appeared and took away the labor of painting, which had long practiced the code of mimesis, was the language of representation. It is simultaneously the dilemma and the karma that photography must flee today.

As an artist, Gonggoo, overcomes this dilemma of photography by using the methodology of 'making photo', which involves capturing images with a digital camera and then importing them into a computer for numerous retouching processes. Through this approach, he manages to overcome this challenge to some extent.

And that make sense, because digital technology not only enables the shift from variations and representation of the subject to expressions, but also disguises the illusions of photomontage as reality, distorting the essence of the subject while naturally diverting the language of representation away from photography.

In this dimension, the point at which he transforms the flat holes in his flat

photographs into three-dimensional spaces is fundamentally triggered by the dimension of metaphor.

It's not just a physical transformation in the external dimension, but rather an internal dimension of non-physical transformation. Furthermore, it is also an internal mimesis that has escaped from external mimesis. From Benjamin's perspective, mimesis refers to the human ability to create 'Similarity(Ähnlichkeit)' between oneself and the environment, generating meaning of communication among disparate elements, and it's a name of the anthropological abilities. This point intersects with our discussion of metaphor regarding Gonggoo's photographs.

The metaphor referring to the transition within the same category as 'A is B', the transformation based on similarity, and the appropriation of meaning is clearly evident in the holes depicted in Gonggoo's photographs.

It signifies the 'passage' caused by the three-dimensional transformation of the 'hole,' and simultaneously shares all the concepts evoked from it. The holes and passages revealed in the photographs capturing the 'Nuha-jinip' (Passing through the lower part of the Temple Pavilion and moving forward towards Daewoongjeon in front.) of temples (Buseok-sa, Geumsan-sa), the photographs associated with the concept of 'Threshold' (Buseok-sa, Hwangudan, Seungga-sa Iljumun), and the photographs of caves formed naturally by the forces of nature (Gaeamsa Wonhyogul, Yongmungul) summon their respective metaphors. Those are the intermediate world between 'this world(此岸)' and 'the nirvana(彼岸)', the interspace between the subject and the other, and the interface between the

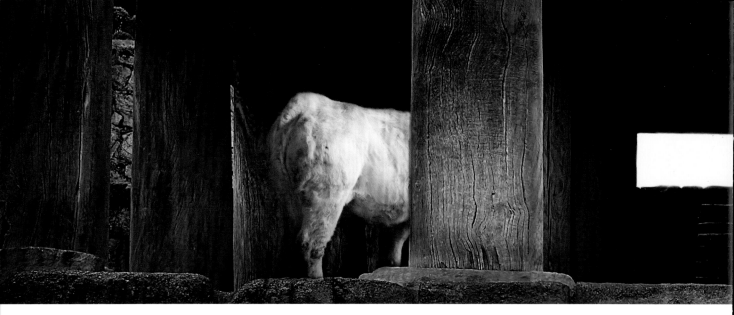

subject and the object. As we all know, although each of these uses is diverse, the concept extensively encompasses the various ways in which a subject encounters the other and object.

What appears in the photographs of Gonggoo's work is not only a reference to all boundaries between different species but also a representation of reasons and, at the same time, contains the semantics of all events arising from it. In Gonggoo's serene photographs, these metaphors of transition occur frequently. For example, his photographs that enter the dark passage of 'Nuha–jinip' make us experience a continuous transition like 'abundant darkness' or 'absent light'. Therefore, in his photographs, the metaphor of the passage expanded from the hole does not exist in a static state but constantly generates a dynamic movement, transforming his serene pictures into something undulating and alive.

Threshold: Allegory of Passage and the Residence of the Inner Archetype

The artist Gonggoo interprets the metaphor of 'hole to passage' that appears in his photographs as Benjamin's 'Schwelle'. This German term is primarily used to refer to as 'threshold', 'liminal zone' or a railroad tie, a railroad crossing. However, it can also be translated as 'boundary,' 'junction', or 'entrance'. The artist Gonggoo has chosen 'threshold' as the translated term for Benjamin's 'Schwelle', but its specific meaning encompasses 'boundary' and 'junction'. Benjamin considers

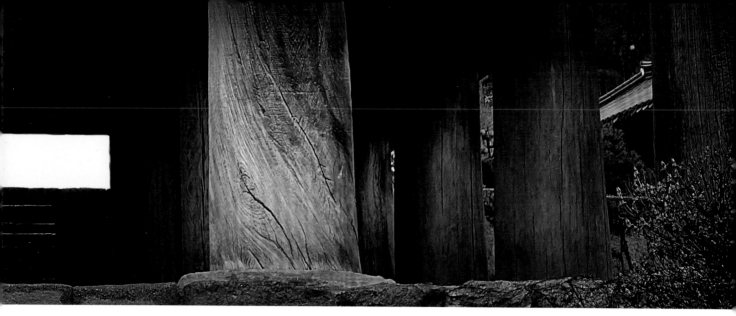

Archetype 6 40x130cm Photograph 2013

this Schwelle as 'neither this side nor that side' but rather simultaneously being
on this side and that side. The moment when Benjamin started contemplating
the Schwelle was prompted by the passages of 19th–century Paris, known as
'passages'. It evolved into an open architectural structure with long corridors
created by continuous arches and columns, and this design was later succeeded
by the modern shopping mall arcade. Just as 'passage' in French can mean
passage, passing, passageway and corridor, this concept refers to a 'space
open in all directions' that is situated indoors yet connected to the outdoor space,
creating a link between both realms. That is a heterogeneous space where the
interior and exterior blend,a boundary area of decompartmentalization, breaking
down the spatial divisions of hierarchy and order that are delimited by boundaries
and a transitional area that moves between hierarchy and dehierarchization.
That is also as a space that mediates between the public and private domains
through consumption and exchange. Here, just as we can identify Benjamin's
Schwellen as the point of intersection expanding to the passages, we can
also observe in Gonggoo's work, the hole, passageway and threshold as the
'photographic practice' of Benjamin's allegorical metaphor of the meeting space.
In other words, the Schwellen that Benjamin discovered from the passage is as
an allegory that is neither definitively A nor definitively B, yet simultaneously can
be seen as both A and B. It exists as an allegory that is impossible to conclusively
define while functioning as a dynamic boundary area.
Whereas the holes or passages depicted in Gonggoo's photographs can fulfill as

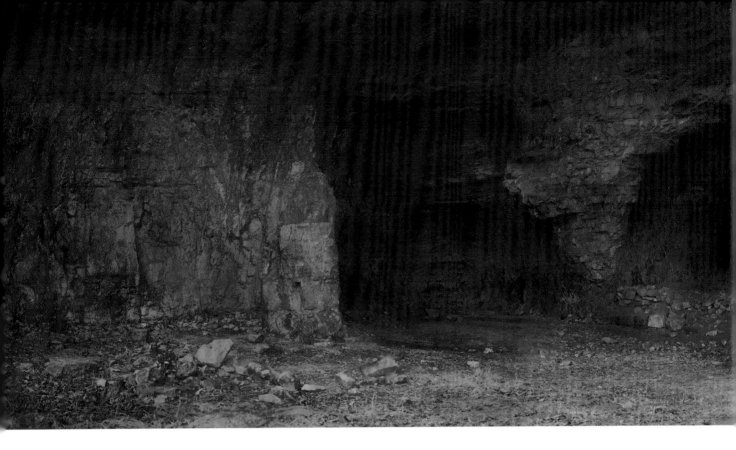

a formative realization of Benjamin's allegorical metaphor.

The area of transgressing boundaries that Gonggoo's photographs venture
into is a unique architectural design found not in Western passages but in the
passage beneath a pavilion, known as the 'Nuha—jinip' in temples. It is more
of a conceptual space than a physical one, simultaneously encompassing the
ways in which human behavior operates within space. In that place, Gonggoo
reads off the Schwellen or threshold that Benjamin discovered. At the end of the
dark passage, where the exit is filled with a blue sky or illuminated with even
an artificial blue or yellow radiance, Gonggoo reads off the human world within
modern civilization. Above the holes or passages appearing in temples, caves,
and Hwangudan, artist Gonggoo overlays Benjamin's allegorical metaphor of
'threshold' and reads off the comprehensive human relationships of meeting and
parting, integration and disintegration, domination and subordination. If we define
an allegory as a dual structure where the original meaning (primary concept)
is hidden while the auxiliary meaning (secondary concept) is presented on the
surface, then in the threshold visible in his photographs, we can say that they are
filled with allegorical metaphors which should be read in reverse or flipped,

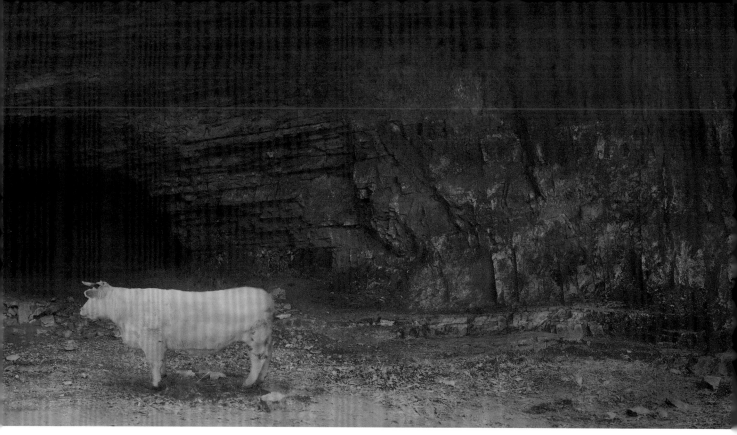

Archetype I 100x300cm Photograph 2013

Just as one of the most potent motifs of allegory is 'elevating objects into
the dimension of perpetuality through insight into transience of things' artist
Gonggoo's allegorical metaphor of the threshold ultimately is oriented his other
interest, the archetype. It is not so much a physical archetype of artifacts and
relics, but rather an inner archetype of traditional culture extracted from them
and a prospect of perpetuality. Especially in Gonggoo's photographs, there is a
presence of archetypes as a sensory culture of the East. That is as intuitive, non-
scientific, and even mystical as the message of salvation in 'nirvana' detected in
his photograph capturing the sculpture of bier from the stone Buddha of Seonun-
sa. As Roland Barthes-style and it's like Punctum. That is incomprehensible
intuition comes to the front and that is mysterious world where artist Gonggoo
seeks and explores.

The reason why the artist Gonggoo added such radiant artificial brilliance
through computer graphics onto Benjamin's adaptation 'Threshold' is that was the
hope that his photographs would become true guides, illuminating the 'path' for
all those who seek the world of the inner archetypes.

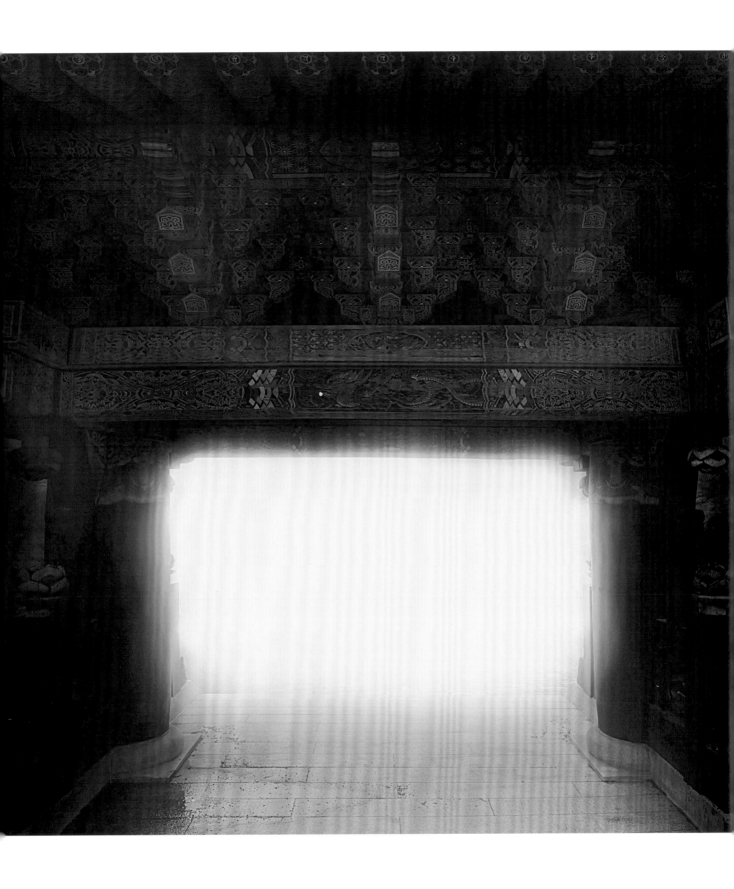

Archetype 8 130x120cm Photograph 2013

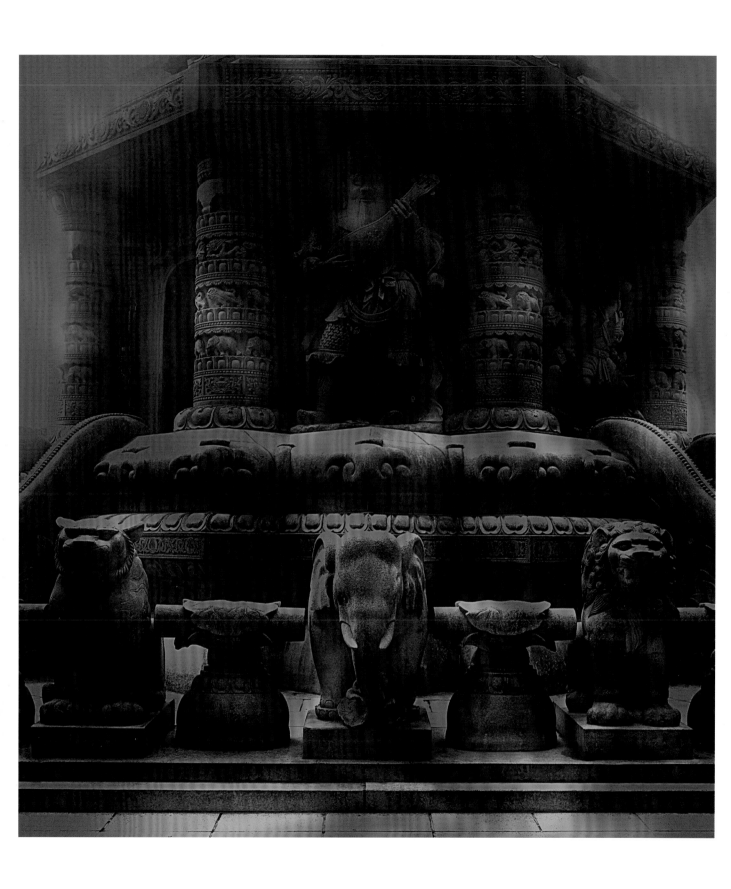

Archetype 7 130x110cm Photograph 2013

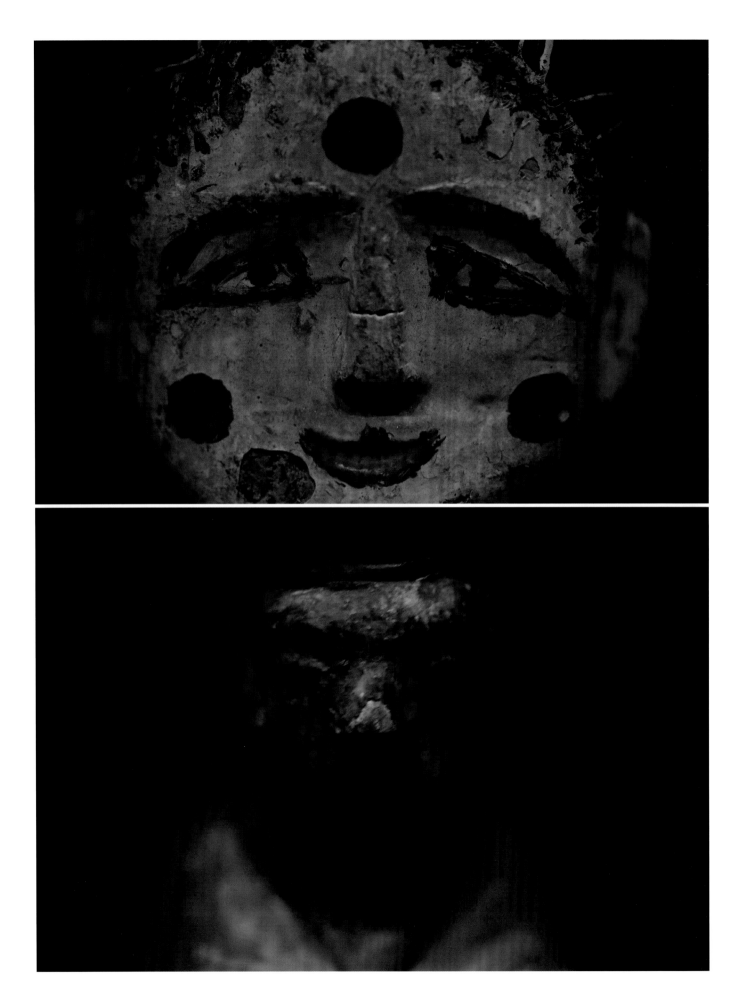

Arche 1 / Arche 2 40x60cm Photograph 2013

Archetype :
Carl Gustav Jung

원형은 내 작업의 출발점.

원형은 각 종족들, 각 지역 속에서 무의식으로 전승된다. 한국인의 원형은 높은 정신세계를 이루어왔으나 대부분 상실되었다. 한국인의 원형은 스포츠의 '양궁'이나 'pc게임', '한류', '침술' 등에서 드물게 나타난다.

한국의 원형이 사라지게 된 것은 크게 두 가지 이유가 있다. 오랜 세월 주변 강대국의 침략, 약탈, 간섭으로 국가의 영토를 대부분 잃어버리고, 정체성에 심각한 훼손이 생겼다. 또한 영토 축소 후 신라왕족의 천 년 지배는 이 문제를 더욱 확대시켰다. 또 다른 한 가지는 한국은 스스로 근대화를 이루지 못했다는 것이다. 근대초기에는 일본의 침략으로 후반기에는 냉전시기 한국전쟁으로 외국의 힘에 의해 근대화 되었다.

이러한 두 가지 큰 문제로 한국은 지역의 우수한 전승 원형과 감각을 대부분 잃어버렸다. 나의 작업은 이 것을 찾는 것이다; 이것은 기원전 헬레니즘 시대 라오콘 조각을 르네상스에 와서 다시 찾은 미켈란젤로의 감각과 같다. 그 잃어버린 시간은 한국의 중세, 근대를 이어 지금에 이른다.

The archetype is the starting point of my artwork.

The archetype is transmitted unconsciously in each race and region. The Korean archetypes have achieved a high spiritual world, but most of them have been lost. Today, the Korean archetypes rarely appear in sports 'archery', 'pc games', 'Korean Wave', and traditional 'acupuncture'.

There are two main reasons why Korean archery has disappeared. For a long time, the invasion, plunder, and interference of the great powers have largely lost the territory of Korea, resulting in serious damage to their identities. Furthermore, the ruling of the Silla dynasty for a thousand years exacerbated the problem.

Because of these two big problems, Korea has lost most of its excellent traditional archetype and senses. My artwork is to find them. This is similar to Michelangelo's sense of finding the piece of the Hellenistic statue of Laocoön and His Sons in the Renaissance. The lost time of Korea arrives at present after passing through the middle ages and modern times.

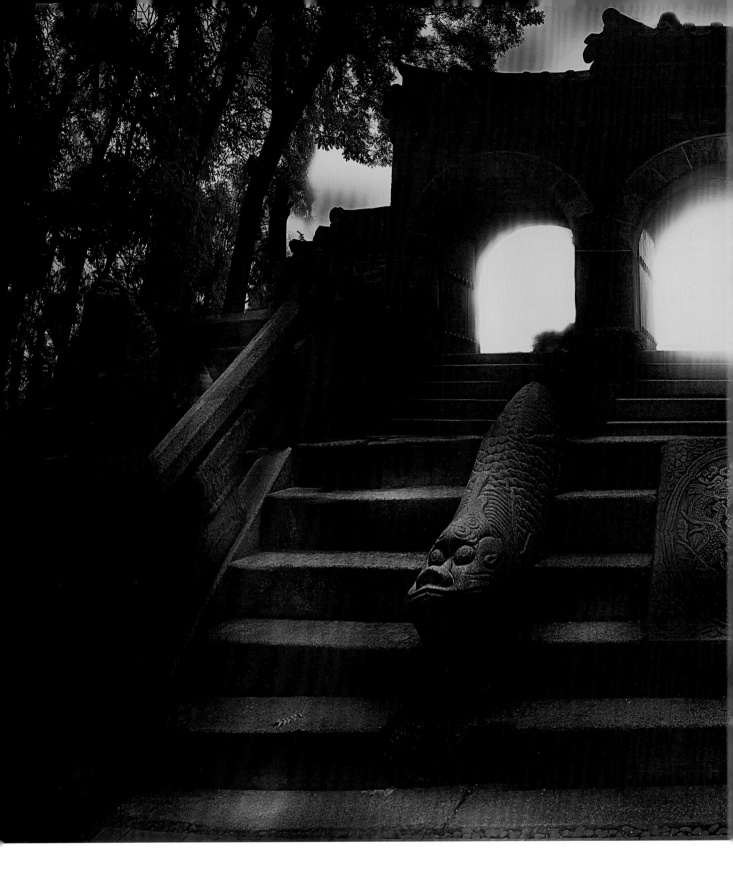

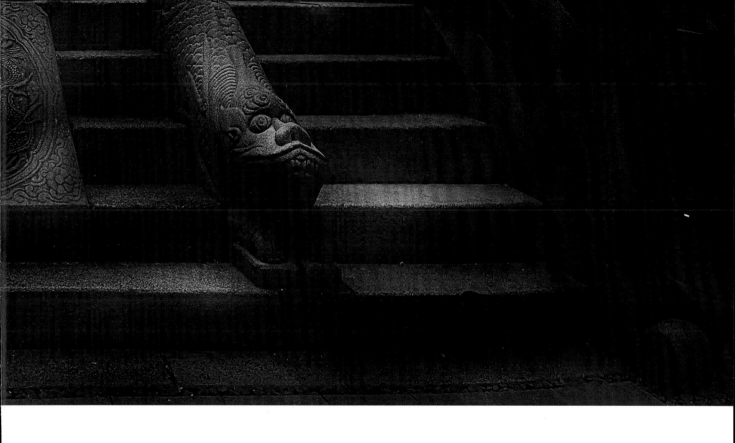

Archetype 12 80x150cm Photograph 2013

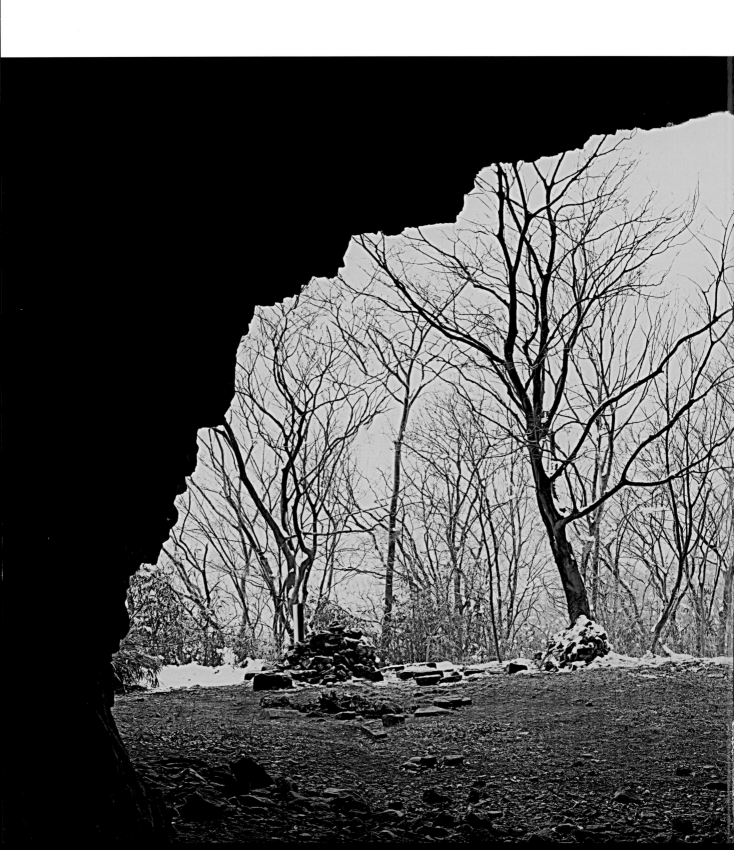

Gong-Goo

Educations
Researcher in Ph.D. program of Media art,
Soongsil University
Master Degree of Media art in Soongsil University
Bachelor Degree of Painting in Hongik University
숭실대 대학원 미디어아트 MAAT연구실 박사과정
숭실대 대학원 미디어아트 MAAT연구실 석사졸업
홍익대학교 회화과 졸업

Solo Exhibitions
2008. 10. 2 ~ 2014. 10. 1까지 개인전 5회
Global Awards
Nord Art international art exhibition : 2019년, 독일

논 문
석사논문: 발터 벤야민의 원본성에 대한 재해석적 연구
칼 융의 원형이론과 아우라 몰락
한국영상미디어협회(등재후보지), 2013년 2월 28일,
논문집 '예술과 미디어' 제12권 제1호

강 의
수원대학교 미디어과, 2013년 : 3D MAX, 일러스트

Website address : boxkr.com
E mail : insiroo@naver.com
Mobile : 82 10 9087 2233

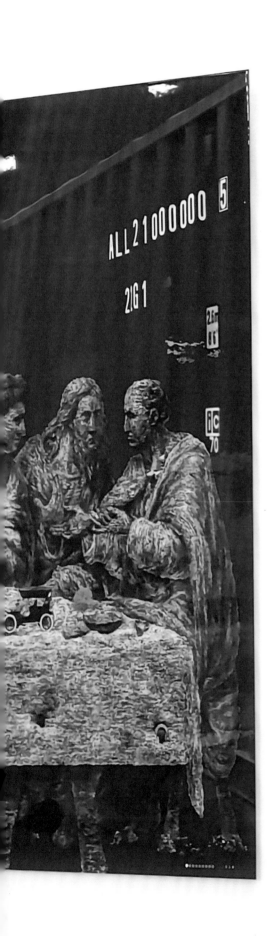